《太極拳體用全書》修復重刊代序——
二零一零年參拜楊家墓地、拜訪楊振國先生記

編者接觸了太極拳多年，得益匪淺，一直都有兩個心願：一是參拜楊家太極拳幾代宗師先輩的墓，一是拜訪楊家後人，以表景仰之意，感恩之心於萬一。二零一零年八月七日，由郭振興先生（邯鄲學院原副院長、邯鄲太極文化學院首任院長）和楊振基先生（楊澄甫先生二公子）弟子孟祥龍先生帶領下，實現了夙願。是日也，天朗氣清，惠風和暢，上午我們一行先到河北邯鄲楊振國先生（楊澄甫先生四公子）家中①拜訪了楊老先生，中午又拜訪了楊永先生②（楊少侯先生曾孫），下午由楊志芳先生（楊澄甫先生孫、楊振國先生公子）帶領到河北永年閆門寨參拜楊家墓地③：楊露禪先生墓④、楊班侯先生墓⑤、楊健侯先生墓⑥、楊少侯先生墓⑦、楊兆元先生墓⑧、楊澄甫先生墓⑨、楊兆鵬先生墓⑩、楊振聲先生墓⑪、楊振銘（守中）先生墓⑫、楊振基先生墓⑬等。

楊振國先生在太極拳界名滿天下，很早就有拜訪楊老先生的計劃，這次有幸拜訪楊老，實是萬幸。楊老平易近人，沒有一點架子。楊振國先生說：

「我出生於太極拳世家。晚清時曾祖父楊露禪、二祖父楊班侯、祖父楊健侯把太極拳傳播到北京，世人才知道太極拳。那年代來學太極拳的，大多是王公貴族、旗營士兵，除了養生之外，也重視技擊，太爺爺當時在北京以太極拳打出名聲，時人稱為「楊無敵」。辛亥革命以後，太極拳由貴族走向民間，父親楊澄甫從北京去到南京、上海、杭州及中國各地，向社會大眾傳播太極拳，使不同階級的人士都可受益。隨著冷兵器時代的結束，徒手技擊漸漸大多不是學習太極拳目的，更重要的是強身健體，為提高廣大人民的健康服務。父親的弟子、學生很多，又將楊氏太極拳拳架定形，晚年撰寫《太極拳體用全書》，書中總結了太極拳的要領，照片是父親親自演繹的拳照，此書堪稱是後學的典範及楷模。」

《太極拳體用全書》，楊澄甫先生著。由弟子鄭曼青等協助整理，於民國二十三年（一九三四）出版。一九四八年由楊守中先生（楊澄甫先生長子，楊振國先生長兄）於廣州修訂（香港印刷）重排再版。《太極拳體用全書》由一九四八年至今數十年間，於中國大陸、香港、台灣等地再版、改編出版數十次，累積印刷發行量估計有數十萬以上，是迄今發行量及影響力最大的太極拳專著。書中所載楊澄甫先生晚年定型及普傳的太極拳大架子，遂成影響最大最廣的太

極拳套路架式。 遺憾的是，一九四九年以後重印的《太極拳體用全

拳照質量多不高， 後來更改用人物繪圖來代替原來楊澄甫先生的照片。

訪問之時， 心一堂已籌備出版《心一堂武學・內功經典叢刊》， 其中包括《太極拳體用全

書》。 跟楊老談到心一堂籌備精印重刊《太極拳體用全書》的事時， 楊振國先生聽後十分高興，

并說連他自己收藏的《太極拳體用全書》原書前面幾頁也有缺失， 希望編者這次重刊， 可以據一

個完整足本， 一字不刪、 盡量原汁原味地展示原書內容。 又說曾看過很多種《太極拳體用全書》

的翻印版本， 往往拳照都印得不清楚， 這樣不好， 希望編者出版時要多加注意， 在質量上把關，

把最接近他父親《太極拳體用全書》原貌獻給廣大的太極拳愛好者。

心一堂經過多年籌備《心一堂武學・內功經典叢刊》， 二零二零年終於正式出版。 其中《太

極拳體用全書》採用了虛白廬藏的二種《太極拳體用全書》原版版本作底本：一九三四年初版及

楊守中先生一九四八年的修訂重排再版。 這次重刊并首次以彩色印刷原書中原來紅黑雙色的內

容， 力求最大程度還原原貌。 《太極拳體用全書》初版印刷時， 油墨銅板印上宣紙上， 拳照效果

可能因為宣紙吸油墨效果不理想， 造成初版原書上的拳照效果不佳， 不清楚， 致使後來再據初版

翻印的各種版本，拳照更模糊不清。是次心一堂修復重刊，經過了多次嘗試，利用電腦最新數位技術一一修復拳照及內頁版面，以及對比不同紙張的印刷效果，確保這次復刻版本，最少有原版的水平，甚至比原版拳照更清晰。這次可說是《太極拳體用全書》自一九四九年以來以最接近原書書原貌的方式重新出版。以不負《太極拳體用全書》原作者楊澄甫先生後人楊振國先生對我們的囑咐及期望。

可惜楊振國先生已於二零一三年六月十二日逝世。未能親自目睹這次具體有特別意義，最接近原書原貌的重刊。謹以《太極拳體用全書》二種復刻重刊紀念楊振國先生、原修訂再版出版者楊守中先生、原作者楊澄甫先生，以及楊氏太極拳的祖師及先輩們。

是為序。

陳劍聰

《心一堂武學・內功經典叢刊》主編

二零二零年庚子清明節於香港心一堂

註①楊振國先生家中採訪

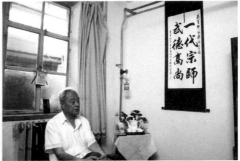

楊振國先生

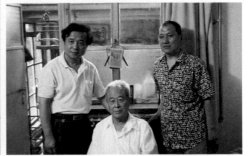

楊振國先生家中

左起—郭振興先生、楊振國先生、孟祥龍先生

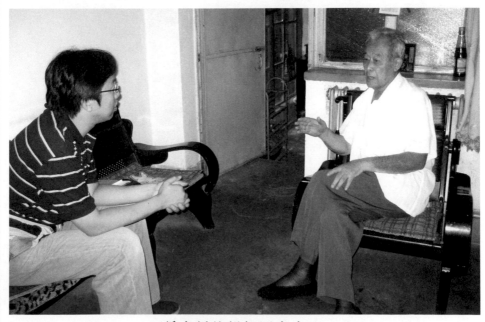

編者採訪楊振國先生

註②編者與楊永先生（楊少侯先生曾孫）、楊志芳先生（楊澄甫先生孫、楊振國先生公子）、郭振興先生等合照

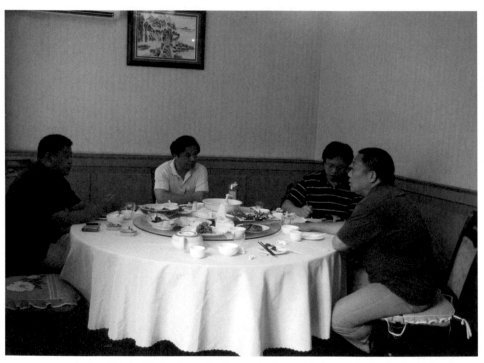

左起-楊志芳先生、郭振興先生、編者、楊永先生

註③楊氏太極拳始祖楊露禪先生歿後，安葬於永年縣閆門寨村故里。楊露禪先生的子孫後人，也多葬於此。八十年代成為河北省永年縣重點文物保護單位。二零一一年四月，已遷到位於永年廣府城東南一公里處的楊陵。

註④楊露禪先生墓

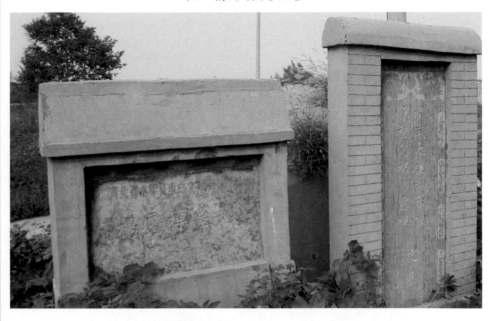

註⑤楊班侯先生墓（楊露禪先生次子）

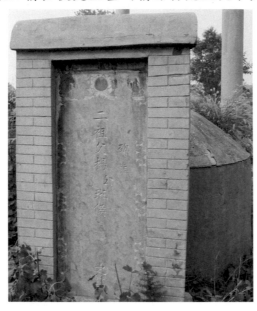

註⑥楊健侯先生墓（楊露禪先生三子）

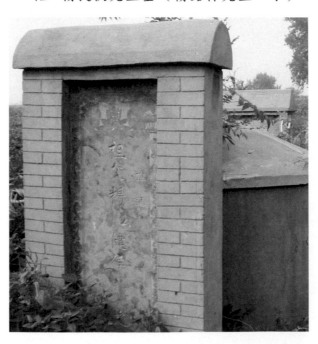

註⑧楊兆元先生墓
（楊健侯先生次子）

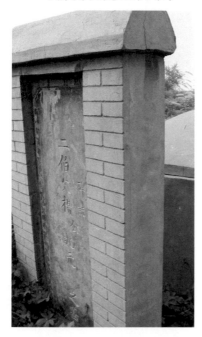

註⑦楊少侯（兆熊）先生墓
（楊健侯先生長子）

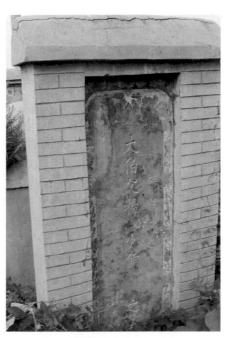

註⑩楊兆鵬先生墓
（楊班侯先生子）

註⑨楊澄甫（兆清）先生墓
（楊健侯先生三子）

註⑫楊振銘（守中）先生
墓（楊澄甫先生長子）

註⑪楊振聲先生墓
（楊少侯先生子）

註⑬楊振基先生墓
（楊澄甫先生次子）

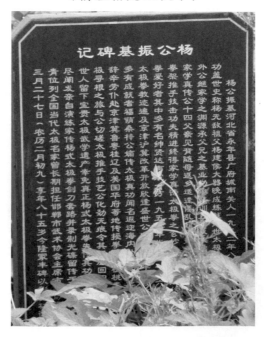

澄甫太極專家體用全書

鍛鍊身心

蔣中正題

澄甫太極專家體用全書

澄甫先生太極體用全書

龍騰虎臥

吳思豫題

可以藥俊可以衛生願以此
有百利而無一害之國粹
為四百兆同胞之典型

楊澄甫先生太極拳體用全集

蔡元培題

自強不息

張人傑題

厲剛于柔

張乃燕題

太極拳體用全書（虛白廬藏民國二十三年初刊本）

楊澄甫先生太極拳體用全書題詞

廣平楊澄甫先生著太極拳體用全書殺青有

日囑愚為之序愚於斯道覬望門牆偶有涉獵

初無是處於斯而欲有言是何殊持布鼓過

雷門執籥驢向伯樂也特先生以弘道之切救

世之殷闡太極拳體用真詮嘉惠學人薪傳

藻思有足多者揄揚宣贊未敢稍辭用敷

末意祗貢蕪章頑未足以彰大雅也辭曰

廣平楊子　抱璞守真　精研技擊　太極鴻鈞

太極凭極　兩儀相因　絪縕交感　萬緒舒申

剛柔互濟　易道敷陳　楊子造詣　譬如北辰

振衰起弱　致國維新　殷殷祖訓　端在健身

薪傳勵學　變化出神　式如淵海　浩淼無垠

闡揚體用　嘉惠學人　俾正所視　趣於大純

弘宣濟世　疇與等倫　一篇既出　寶筏迷津

中華民國二十二年十一月　朱慶瀾

後學楷式

張厲生題

振敝起衰

澄甫先生累世精技擊研練尤
入神化意氣所至肘腋生風洵屬武
當嬀派拳界泰斗也謹沙數語
藉志欽仰

李屏翰

太極拳體用全書（虛白廬藏民國二十三年初刊本）
19

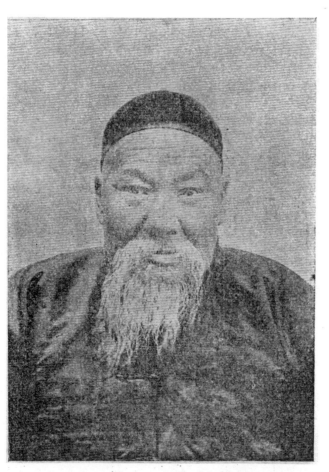

健侯老先生遺像

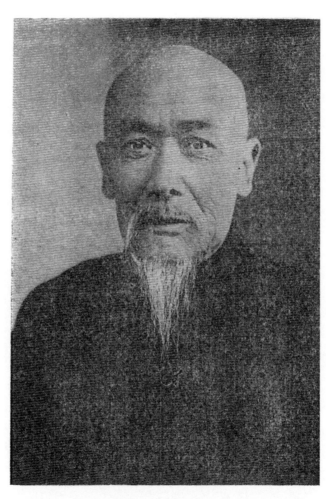

少侯大先生遺像

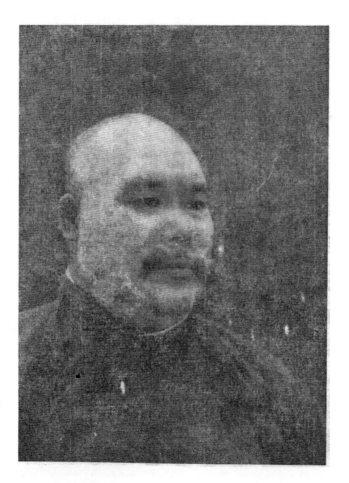

著者

張眞人傳

眞人遼東懿州人。姓張。名全一。又名君實。字元元。號三峯。史稱宋末時人。生有異質。龜形鶴骨。大耳圓目。身高七尺。修髯如戟。頂作一髻。常戴偃月冠。一笠一衲。寒暑禦之。不飾邊幅，人皆目爲張邋遢。所啖升斗輒盡。或避穀數月自若。書過目不忘。游處無恆。或云一日千里。洪武初。至蜀太和山。結庵玉虛宮。自行脩鍊。洪武二十七年。復入湖北武當山。與鄉人論經典。疊疊不倦。一日在室讀經。有鵲在庭。其鳴如諍論。眞人由窗視之。鵲在樹。注目下睹。地上有一長蛇。蟠結仰顧。少頃。鵲鳴聲上下。展翅相擊。長蛇採首微閃躲過鵲翅。鵲自下復上。俄時性燥。又飛下翅擊。蛇亦蜿蜒輕身閃過。仍作盤形。如是多次。眞人出。鵲飛蛇走。眞人由此悟。以柔克剛之理。因按太極變化。而成太極拳。動靜消長。通於易理。故傳之久遠。而功效愈著。北平白雲觀。現存有眞人聖像。可供瞻仰云。

鄭序

天下唯至剛乃能制至柔。亦唯至柔乃能制至剛。易曰。剛柔相摩。八卦相盪。書曰。沈潛剛克。高明柔克。詩曰。剛亦不茹。柔亦不吐。然則剛柔之用。理無二致。何老氏獨言天下之至柔。馳騁天下之至堅。又曰柔弱勝剛彊。余甚疑之。宋末有張眞人三峯者。創爲太極柔拳之術。所謂有氣則無力。無氣則純剛。異哉言乎。以視老氏之說。其理更不同。余尤惑焉。何則。不用力固已柔矣。未聞有不用氣也。若不用氣。何復有力。而至於純剛乎。癸亥。岳任北京美術專門學校教授。有同事劉庸臣者。擅斯術。以岳體羸弱。勉之學習。甫逾月。輒嬰事輟。未得其趣。有同事趙仲博。葉大密。研習斯術。不一月。病霍然。而身體遂日見強健。甚至咯血。因復與同事趙仲博。葉大密。研岳因創辦中國文藝學院。操勞過度。間。與有力十倍於我者較。則數勝矣。於是昕夕研求。鍥而不舍。兩年之。王申正月。岳在濮公秋丞家。得晤楊師澄甫。秋翁介岳。執贄於門。承澄師之教導。口授內功。始知有不用氣之義矣。不用氣。則我處順。而人處逆。唯順則柔。柔之所以克剛者漸也。剛之所以克柔者驟也。驟者易見。故易敗。漸者難覺。故常

勝。不用氣者。柔之至也。惟至柔故能成至剛。余至是遂恍然大悟。於真人與老氏之說。大易摩盪之訓，究竟一理。雖然。岳猶恐聞吾言者。亦如岳昔日之滋惑。其將何以釋而證之。乃與同門匡克明。共請於澄師曰。曩者師法相承。悉憑口授指示。未有專書。與其懷寶以秘其傳。何如筆之於書以傳後世。澄師曰然。爰將體用之妙法。盡敝其槖鑰。攝圖列說。縷析條分。幷及劍法槍法等。各有運斤成風之妙。編述成書。分爲二集。世之欲攝生養性者。手各一編。瞭如指掌。非僅可以釋疑解惑而已。自强强國之術。其在斯乎。其在斯乎。癸酉閏端陽。永嘉鄭岳謹序。

二一

自序

余幼時。見先大父祿禪公。率諸父及諸從遊者。日從事於太極拳。或單練。或對習

。听夕不輟。心竊疑之。以爲是一人敵。項籍所不屑學者。余他日當學萬人敵。先大夫健

長先伯父班侯公。命余從之學。於是向之所疑者。不復能隱。則直陳之。先大夫

侯公怒斥之曰。惡。是何言。汝大父以此世吾家。若乃欲墜箕裘歟。先大父亟止之

曰。此不能折服孺子也。以手撫余曰。居。吾語汝。吾之習此而教人者。非以敵人

。乃以衛身。非以用世也。乃以救國。今之君子。祇知國之弊在貧。而未知國之病在

弱也。是故謀國是者。競籌救貧之策。未聞有振衰起頹之圖。惟其通國皆病夫。誰

復勝此重任。積弱斯貧。貧實原於弱也。效各國之致強。莫不強民爲初步。歐美之

雄偉英挺無論矣。卽島國侏儒。亦孰非短小而精悍。以吾國人之鳩形鵠面當之。勝

負之決。庸待著龜。然則救國之道。自當以救弱爲急務。舍此不圖。抑亦末矣。余

自幼卽以救弱爲己任。嘗見賣解者。其精神體魄。固不遜於外人所謂大力士武士道

者。余大喜叩其術。秘不以告。乃知中國自有強身之術。而一弱至此。豈無故哉。

嗣聞豫中陳家溝陳氏有內家拳之名。蹻躚往從陳師長興學。雖不見拒於門墻之外。

然日居月諸。迄未許窺堂奧。忍心耐守。凡十餘稔。師憫余誠。始於月明人靜時。

舉簡中妙諦。以授余。學成來京師。誓本素志。廣授於人。未幾。見從吾學者。瘠

者肥。羸者腴。而病者健。乃大喜。顧以一人之所授有限。則如愚公之移山。更以

恍然於先大父之孳孳斯術。且以世吾家者。蓋有在也。遂欣然請受教。先大父更詔

諸若父叔輩。曁諸從遊者。若志在用世。寧鄙視救世之術。而不學乎。余於是。始

之日。太極拳創自宋末張三峯。傳之者。爲王宗岳。陳州同。張松溪。蔣發諸人相

承不絕。陳長師。乃蔣先生發唯一之弟子。其術本於自然。而爲形不離太極。爲式

十三。而運用靡窮。運動身體。而感及心靈。故非習之既久。而驟難得其奧妙。從吾

學者。不乏其人。而爐火純青之候。雖班侯猶未易言也。然就强身而論。則一日有

一日之益。一年有一年之効。孺子知之。其有以宏吾志。余謹識之不敢忘。自是而

後。鍥而不舍者。閱二十寒暑。而先大父。先伯父。及先大夫。先後捐館。余始則

授徒舊都。嗣以局促一隅。爲効褊頗。更南走江淮閩浙間。復囑陳生微明。以余口

授者。刊爲一書。歷十餘年。而太極拳之風行。自河南北。及於江左右。甚且粤水

之濱。習之者亦大有其人矣。顧陳子之書。僅述單人練習之程序。且翻閱十數年前

之功架。又復不及近日。於此見斯術之無止境也。今因諸生之請。復繼續將體用之全法。編次成集。基本練法。及推手大擴。一一附以最近圖影。付諸梨棗。以公於世。劍法及槍戟刀等。擬爲第二集續刻。非敢以術自鳴。竊欲宏先人振人救世之志云爾。

中華民國二十二年春廣平澄甫楊兆清

例言

一、本書編著之要旨。在乎體用兼備。世之學太極拳者。日見繁多。未明體用之法。殊鮮心身之益。故特不珍弊帚以千金。冀得造極登峯之多士。自強之旨。竊願與國人共勉之。

一、太極拳本易之太極八卦。曰理。曰氣。曰象。以演成。孔子所謂範圍天地之化而不過。豈能出於理氣象乎。惟理氣象乃太極拳之所胚胎也。三者得能兼備。而體用全矣。然象則取法太極八卦。氣則不出於陰陽剛柔。理則主宰變易不易。以窮其化。學者尤其先求其象。以養其氣。久之自然能得其理矣。

一、太極拳之主體。貴在動靜有常。故練時舉步之高低。伸手之疾徐。運動之輕重。進退之伸縮。氣息之宏細。顧盼之左右上下。腰頂背腹之俯仰。須知各有常度。不可忽高忽低。忽疾忽徐。忽輕忽重。忽伸忽縮。忽宏忽細。忽左右上下俯仰之不勻也。惟步之高低。手之疾徐。如能得有常度。則亦不必拘其高低疾徐之有一定法則也。

一、太極拳要點。凡十有三。曰沈肩垂肘。含胸拔背。氣沈丹田。虛靈頂勁。鬆腰

胯。分虛實。上下相隨。用意不用力。內外相合。意氣相連。動中求靜。動靜合一。式式均勻。此十三點。凡一動作。皆要注意。不可無一式中。而無此十三要點之觀念。缺一不可。學者希留意參合也。

一、本書之用法。為已熟練太極拳者。進一步而言也。故方向不必拘定。則四正四隅皆可試用。如未熟練拳法者。不可躐等而習用法。恐素無根柢。終少成效。初學者。希細閱上圖之單人功架。久嫻體法。則用法不難而得也。

一、太極拳祇有一派。無二法門、不可自眩聰明。妄加增損。前賢成法。偷有可移易之處。自元明迄今。已數百年。如有可改之處。昔人亦已先我行之矣。烏待吾輩乎。願後之學者。弗惟外之是驚。而惟內之是求。欲進精醇。期日可待。要之拳式細目。非取形似。必求意合。惟恐私心妄改。以誤傳誤。易失體用之真傳。以致湮沒昔賢之本意。茲照舊本校正。以垂為正範。

一、太極拳。非專為與有力者鬭狠而作。蓋三峯真人。創造柔拳。以資助道體之用。世之有願衛身養性。却病延年者。無論騷人墨客。羸弱病夫。以至老幼閨人。皆可學習。有恆者。三歲有成。若問其用，則在不用力。而却不畏有力也。

偷有大力者。來擊我。以吾之至柔。自足以制勝者。蓋順其勢而取之也。衞身養性之要。亦曰順而守其弱也可。不然雖有勇力如賁育者。亦非太極拳家之所取也。

一、初學此拳式者。萬不可貪多。每日僅熟練一二式。則易窺其底蘊。多者僅得其皮毛耳。練畢弗卽坐。須稍散步數圈。以調暢其氣血。

一、炎夏練畢。弗用涼水盥手。恐其鬱火。嚴冬練罷。宜速著衣。以免受涼。功夫宜寒暑增加。所謂夏練三伏。冬練三九。比春秋日勝。晨甫起床。及夜將就睡。兩時萬不可間斷。則功夫易見有成也。

一、太極劍及槍刀戟等。當陸續刊行。以供同好，

太極拳體用全書

太極拳起勢

此為太極拳預備動作之姿勢。立定時。頭宜正直。意含頂勁。眼向前平視。含胸拔背。不可前俯後仰。沈肩垂肘。兩手指尖向前。掌心向下。鬆腰胯。兩足直蹈。平行分開。距離與肩相齊。尤要精神內固。氣沉丹田。一任自然。不可牽強。守我之靜。以待人之動。則內外合一。體用兼全。人皆於此勢易為忽略。殊不知練法用法。俱根本於此。望學者首當於此注意焉。

第 一 節

攬雀尾掤法

攬雀尾為太極拳體用兼全之總手。即推手所謂黏連貼隨。往復不離不斷。遂以雀尾。比喻手臂。故總名之曰。攬雀尾。其法有四。曰掤攦擠按。

第二節

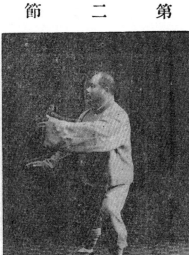

掤法。由起勢。設敵人對面用左手擊我胸部。我將右足即向右側分開坐實。隨起左足往前蹚出一步。屈膝坐實。後腿伸直。遂為左實右虛同時將左手提起至胸前。手心向內。肘尖略垂。即以我之腕貼在彼之肘腕中間。用橫勁向前往上掤去。不可露呆板平直之像。則彼之力既為我移動。彼之部位亦自不穩矣。

攬雀尾攦法

由前勢。設敵人用左手擊我側肋部。我卽將右足向右前正面蹈出。屈膝蹈實。左腳變虛。身亦同時向右面轉。眼隨往平看

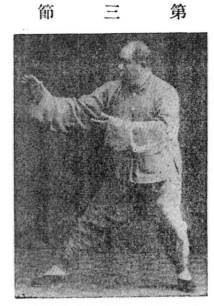

第　三　節

左右手同時圓轉。往右前出動。右手在前。手心側向裏。左手在後。手心側向內。轉至右手心向下。左手心向上時。速將我右肘腕間。側貼彼肘節上。側

仰左腕。以腕背粘彼之腕背臂上。向左外側。全身坐在左腿。左腳實。右腳虛。此時敵如進攻。我卽內向胸前。左側攦來。則彼之根力拔起。身亦隨之傾斜矣。

攬雀尾擠法

由前勢。設敵人往回抽其臂。我卽屈右膝。右脚實。左腿伸直。伸腰長往。隨之前進。眼神亦直前往上送去。同時速將右手腕向外翻出。左手心貼我右之腕臂間。向前往。乘其抽臂之際。隨出擠之。

則敵必應手而跌矣。

攬雀尾按法

由前勢。設敵人乘勢從左側來擠。我即將兩腕。從左側往上用提勁。空其擠力。手指向上。手心向前。沉肩垂肘。坐腕。含胸。全身坐於左腿。速用兩手心按其肘及腕部。向前逼按去。屈右膝。坐實。伸左腿腰亦同時往前進攻。眼神隨動。

往前從上送去。則敵人即後仰跌出矣。

二一

（三）

單鞭

由前勢。設敵人從身後來擊。我即將重身移在左脚。右脚尖翹起。向左側轉動坐實

。左右手平肩提起。手心向下。一致隨腰。左右往復盪動。以稱轉動之勢。兩手盪

至左方時。乃將右手五指合攏。下垂作

弔字式。此時左掌暫駐腰間。與弔手相

抱。手心朝上右足就原位。向左後轉動

翻身向後。左足提起。偏左蹈出。屈膝

坐實。右腿伸直。同時轉腰。左手向裏

。由面前經過。往左伸出一掌。手心朝

外。鬆腰胯。向敵之胸部逼去。沈肩。垂肘，坐腕。眼神隨之前往。俱要同一時動

作。則敵人未有不應手而倒。

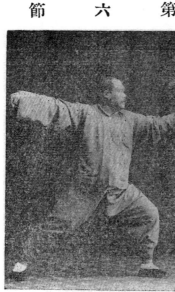

第 六 節

提手上式

由前勢。設敵人自右側來擊。我卽將身由左向右側囘轉。左足隨向右側移轉。右足提起向前進步。腳跟點地。腳尖虛懸。全身坐在左腿上。胸含背拔。鬆腰眼前視。同時將兩手互相往裏提合。是為一合勁。右手在前。左手在後。兩手心左右相向。兩腕提至與敵人之肘腕相啣接時。須含蓄其勢。以待敵人之變。或卽時將右手心反向上。用左手掌合於我右腕上擠出亦可。身法步法。與擠亦有相通處。

由前勢。設敵人從我身左側。用雙手來擊。我速將右腳收回。即提起直前蹈出。稍

白鶴晾翅

第八節

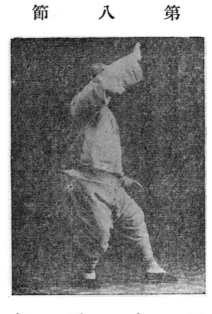

屈坐實。身隨右腳同時轉向左方正面。

左腳移至右腳前。腳尖點地。左手心同

時合於右手肘裏。沈下至腹時。右手隨

沉隨起。提獲至右頭角上展開。右手心

向上側。左手急往下。從左側向下展開至左胯旁。手心向下。則彼之力即分散而不

整矣。

左摟膝拗步

由前勢。設敵從我左側中下二部。用手或足來擊。我將身往下一沉。實力暫寄於右腿。左足卽提起向前踏出一步。屈膝坐實。右足亦隨之伸直。左手同時轉上至右胸前向左外往下。將敵人之手或足摟開。右手同時仰手心垂下。直往後右側輪轉旋上至耳旁。張掌。手心朝前。沉肩墜肘。坐腕鬆腰前進。眼神亦隨之前往。向敵人之胸部按去。身手各部須合成一勁。意亦揚長前往。便爲得力。

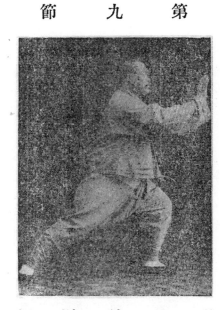

手揮琵琶式

由前勢。設敵人用右手來擊我胸部。我卽含胸。屈右膝坐實。左腳隨稍往後提。腳跟着地。收蓄其氣勢。右手同時往後收合。緣彼腕下繞過。卽以我之腕黏貼彼之腕。隨用右手攔合其腕內部。往右側下採捺之。左手亦同時由左前往上收合。以我之掌腕。黏貼彼之肘部作抱琵琶狀。此時能立定重身。左捌右採。蓄我之勢以觀其變。故謂之手揮琵琶也。

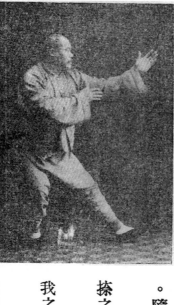

第 一 十 第　　第 二 十 第

左摟膝拗步

此式與上第九節用法說明同

右摟膝拗步

此式亦與上第九節。動作用法說明同。惟
將左右動作一更易便是。故不贅。可參閱
上節自能領會。

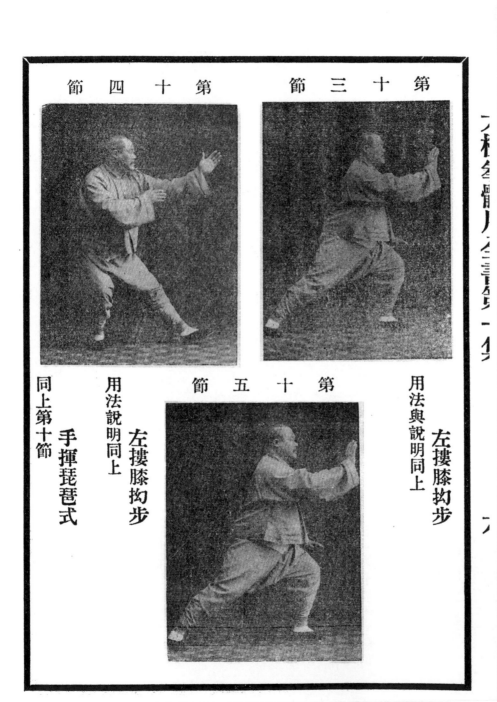

第 十 四 節　　　　第 十 三 節

太極拳全體大用圖解

左摟膝拗步
用法與說明同上

第 十 五 節

左摟膝拗步
用法說明同上

手揮琵琶式
同上第十節

進步搬攔捶

由前式。設敵人用右手來擊。我即將左足微向左側分開。腰隨往左抅轉。左手即往後翻轉至左耳邊。手心向下。右手俯腕。隨轉至左脇間。握拳。翻腕向右轉腰。右拳隨之旋轉至右脇下。此謂之搬。同時提起右脚側右踏實。鬆腰胯沈下。左手即從左額角旁側掌平向前擊。謂之攔。左足同時提起踏出一步。坐實。右足伸直。左右手拳即隨腰腿一致向前打出。然此拳之妙用。全在化人擊來之右拳。先以我之右手腕。黏彼之右手腕。從左脇上搬至右脇下。其時。恐敵人抽臂換步。即將左手直前隨步追去。寓有開勁。攔其右手時。即速將我右拳。向敵胸前擊去。則敵不遑避。必為我所中。此拳之妙用。所以全在搬攔之合法也。

由前式。設敵人以左手握我右拳。我即仰左手穿過右肘下。以手心緣肘護臂。向敵

左手腕格去。如敵欲換手按來。我即將右拳伸開。向懷內抽析。至兩手心朝裏斜交

如封似閉


第 十 七 節

。如成一斜交十字封條形。使敵手不得

進。猶如盜來卽閉戶。此謂之如封之意

也。同時含胸坐胯。隨即分開。變爲兩

手心向敵肘腕按住。使不得走化。又不

得分開。此謂之如閉。如閉其門不得開

也。隨急用長勁。照按式按去。眼前看。腰進攻。左腿屈膝坐實。右腿隨胯伸直。

合一勁。向敵擊去。此爲合法。

心一堂武學·內功經典叢刊

48

十字手

由前式。設有敵人。由右側自上打下。我急將右臂。自右向上大展分開。身亦同時向右轉。左脚與右脚合。兩手由上分開。復從下相合。結成一十字形。全身坐在左脚。右脚即提起。向左收回半步。兩脚直踏。如起式。此一開一合勁也。際我用開勁分敵之手時。正恐敵先我乘虛由我胸部襲擊。故我即結兩手成一合勁。其時手心朝裏。將敵之臂部棚住。如敵變雙手按來。我即用雙手將敵手由內往下一沉。

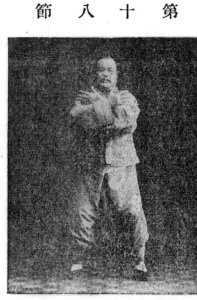

左右分開。手心朝上。或向下均可。惟結成十字手時。同時腰膝稍鬆。往下一沉。則敵所向之力。即自散失不整矣。

抱虎歸山

第 十 九 節

由前式。設敵人向我右側。後身迫近擊來。未遑辨別其用手。或用腳時。急轉腰分開兩手。踏出右步。屈膝坐實。左腿伸直。右手隨腰向右方敵人腰間摟去。復抱回。左手亦急隨之往前按。故右手先用覆腕摟去。旋用仰掌收回。如作抱虎式。倘敵人手腳甚快。未能爲我抱住。但僅爲我摟開。或按出。則彼復換左手擊來。我卽用摟勢摟回。故下附攬雀尾三式。

摟擠按同上。

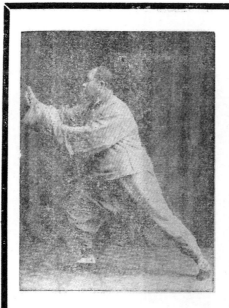

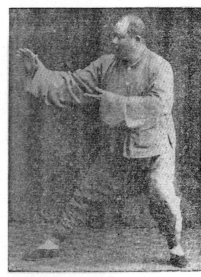

一　抱虎歸山搌式

三　抱虎歸山按式

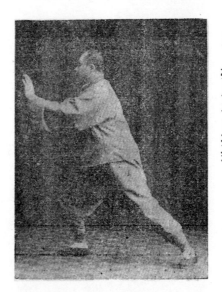

二　抱虎歸山擠式

肘底看捶

由前勢。如敵人自後方來擊。我即轉身。其動作如上單鞭轉身式。可參用。追身將翻轉正面時。左脚直向正面踏實。右脚即偏向右前。踏出半步。坐實時。則左脚提起。脚尖翹起。兩手平肩。同時隨身向左轉。此時即用左手腕外平接敵人右手腕。向右推開。至其失却中定時。即將左手指下垂。緣彼腕間。向內纏繞一小圈。右手同時向左。與其左手相接。自上黏合。則彼之左右手都處背境。而失其所向。我即將左腕。抑其右腕。右手急握拳。轉至左肘底。虎口朝上。以宿其勢。向機而發。未有不應聲而倒。此之謂肘底看捶也。

倒攆猴

由前式。設有敵人用右手。緊握我左手腕。或小臂間。倘又以左手托住我肘底拳。則我先受其制。不得施展。時卽翻仰左掌。用沈勁鬆腰胯。向左後縮囘。左脚亦退後一步。屈膝坐實。右脚變虛。則敵之握力頓失。右手同時向後分開。至其失却握力時。急向前按去。此式雖然倒退一步。仍可攆去敵勁。故謂之倒攆猴。其要尤在鬆肩沈氣也。

倒攆猴

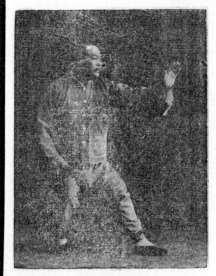

附左右倒攆猴同一意。其身法步法。及姿勢皆相似。練法退三步。五步。七步。均可。但以右手在前爲止。

由前式。如敵人自右側。向我上部打來。或用力壓我右臂腕。我卽乘勢往下沉合蓄

第 二 十 三 節

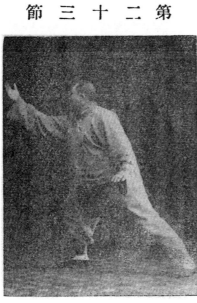

勁。隨卽將右手向右上角分展。用開勁

斜擊。同時踏出右步。屈膝坐實。似成

一斜飛式。其用意亦須稱其勢也。

第二十四節

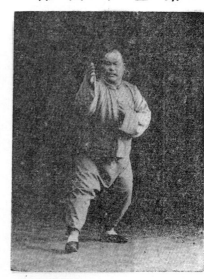

提手同上第七節

第二十五節

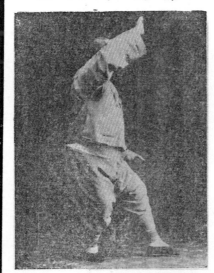

白鶴晾翅同上第八節

第二十六節

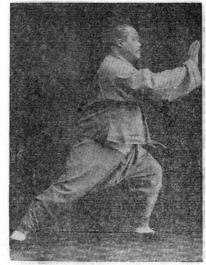

摟膝抝步同上第九節

海底針

由前式。設敵人用右手牽住我右腕。我即屈右肘坐右脚。轉腰提囘。手心向左。脚亦隨之收囘。脚尖點地。如敵仍未撤手。更欲乘勢襲我。我即將右腕順勢鬆動。折腰往下一沉。眼神前看。指尖下垂。其意如探海底之針。此時雖欲探欲戰。皆往復成一直力。不意為我一挫。則其根力自斷。便可乘虛進擊也。

扇通背

由前勢。設敵人又用右手來擊。我急將右手由前往上提起。至右額角旁。隨將手心

第二十八節

向外翻。以托敵右手之勁。左手同時提

至胸前。用手掌沖開。直勁向敵脅部衝

去。沉肩墜肘。坐腕。鬆腰。左腳同時

向前踏出。屈膝坐實。腳尖朝前。眼神

隨左手前看。右腿隨腰胯伸勁送去。其

勁正由背發。兩臂展開。欲扇通其背。則所向無敵矣。

第二十九節

撇身捶之二

撇身捶

由前式。設敵人自身後脊背。或脅間用手打來。我即將左足向右偏移轉坐實。右足變虛。腰隨轉向正面。右手同時即握拳。暫於左脅腋間一駐。左手心朝上合護左額角。即時右拳由上圈轉撇去。交敵之手由右脅側間用沉勁彎住。同時左手由左側。急向敵人面部擊去。則敵必眼花失措矣。

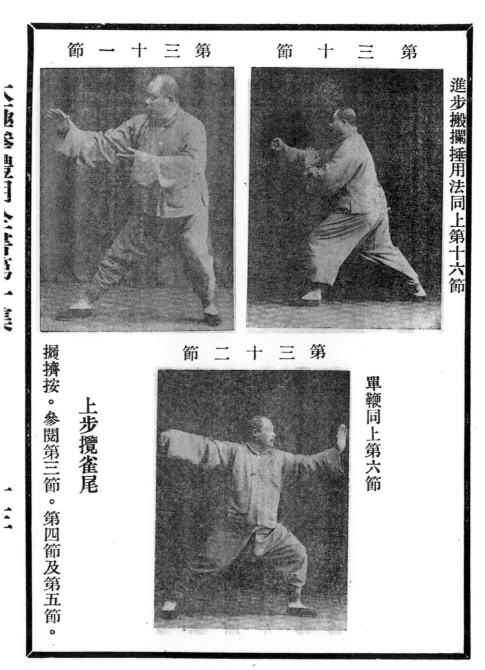

第 三 十 節　　　　第 三 十 一 節

進步搬攔捶用法同上第十六節

單鞭同上第六節

第 三 十 二 節

上步攬雀尾

攔擠按。參閱第三節。第四節及第五節。

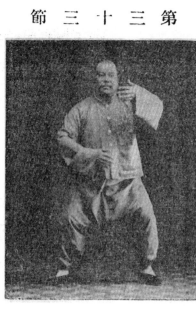

第 三 十 三 節

雲手

由前勢。設敵人自前右側用右手擊我胸部。或脅部。我即將右手落下。手心向裏。

即以我之腕上側。與敵之腕下相接。由左而上。往右旋轉。復翻下向左行。劃一大

圓圈。如雲行空綿綿不絕。左手同隨落

下。手心向下。隨往下向上翻出。與右

手用意同。身亦隨右手扚轉。眼神亦隨

手腕看去。旋轉照應。右足往右側往左

移動半步坐實。左足亦即向左踏出一步

。成一騎馬式。此時兩手上下正行至胸

臍相對。則右脚又變虛。向左移入半步

。則續行第二式。惟變化虛實交互旋轉時。萬不可露有凹凸斷續之意。此式之妙用

。全在轉腰胯。然後可以牽動敵之根力。應手翻出。學者其細悟之。

二二

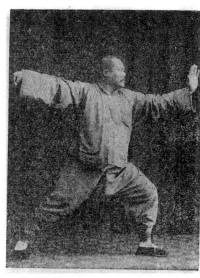

單鞭

同上第六節。

高探馬

由單鞭式。設敵用左手。自我左腕下繞
過。往右挑撥。我隨將左手腕略鬆勁。
往右挑撥。設敵用左手。自我左腕略鬆勁。
手心朝上，將敵腕疊住。往懷內探囘。
如上圖。左脚同時提囘。脚尖着地。鬆
腰含胸。右膝稍屈坐實。同時急將右手
由後而上圓轉向前。往敵人面部。用掌
探去。眼前看。脊背略聳有探拔前進之
意。

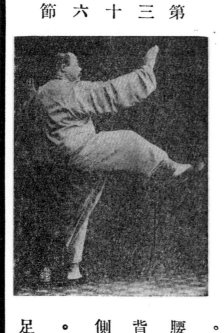
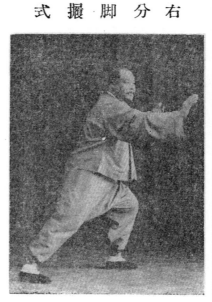

右分脚

由前勢。設敵人用左手。接我探出之右
腕。我隨用右手腕。壓住敵之左肘。垂
肘沉肩。即將敵左臂向左側擺囘。同時
左手粘住敵人左腕。手心向下暗施採勁
。左脚同時向前左側邁去半步。坐實。
腰向左斜倚。隨將右脚提起。脚尖與脚
背。平直向敵人左脅踢去。同時兩手掌
側立。向右左平肩分開。以稱分脚之勢
。眼亦隨右手看去。含胸拔背。定力自
足。則敵勢不能自支矣。

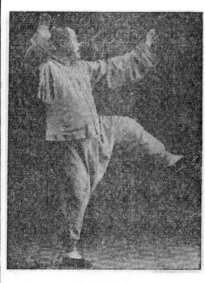

左分脚撅式

左分脚

與上右式同一用法。惟左右稍自移易便是。

轉身蹬脚

第三十八節

由左分脚式。設敵人自身後用右手打來。我卽將身向左正方轉動。含胸拔背。鬆腰尤須虛靈頂勁。左腿懸提。隨腰轉時。脚尖垂下。右脚立定時。左脚卽向敵腹部用脚跟蹬去。脚指朝上。兩手隨腰轉動時。由外往內合。隨左脚蹬出時。掌卽向左右側立。平肩分開。眼神隨左指尖望去。立定根力。則敵必應腿自仰矣。

第 四 十 節　　　第 三 十 九 節

右摟膝同上　　　　左摟膝同上

進步栽捶

由前式。設敵又用左腿踢來。我即用右手順敵腿勢由左摟去。則敵必往左仆。我即將左足同時向前一步追去。屈膝坐實。右手隨握拳。向敵腰間或腳脛捶去皆可。是為栽捶。其時右腿伸直。腰胯沉下成平曲形式。胸含。眼前看。尤須守中土為要。

翻身撇身捶

由前勢。設又有敵人自身後用拳擊來。

我卽將身由右往後翻轉。左脚坐實。右

腿向前提起踏出牢步。右拳同時提起。

向後正面撇去。拳背向下沉。或將敵肘

疊住。或暗用採勁皆可。左手同時隨右

拳。向敵面部用掌捌去。以助右拳撇勢

。身須隨卽進展爲得勢也。

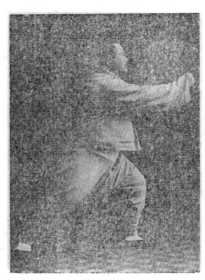

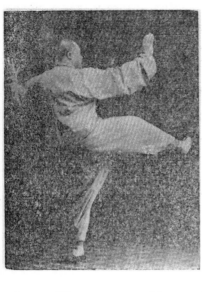

同上第十六節

進步搬攔捶

右蹬脚

由前勢。設敵人用左手將我右臂向左推出。此時將我右腕順勢由敵人手腕下纏繞。自右往左挒開。兩手分開與脚相稱。腰胯沈下。眼神隨往前看。同時將右脚向正面蹬出。左脚尖同時向左稍轉。坐實。身亦往隨左轉入正面。

左打虎式

由前式。設敵人由左前方。用左手打來。我將右足落下。與左足並齊左右手隨向左側轉。左脚往後踏出。屈膝坐實。右足變爲虛。略成斜騎馬襠式。面向側正方。兩手同時瀁拳隨落隨往左合。卽用右拳將敵左腕扼住。往左側下採。至與心部相對。左拳由左外翻上。轉至左額角旁。手心向外。急向敵人頭部。或背部打去。此式以退爲進。忽開忽合。意含凶猛。故謂打虎式也。

第四十五節

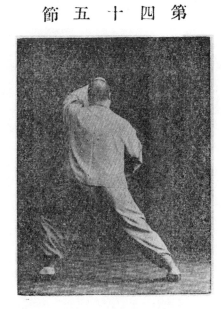

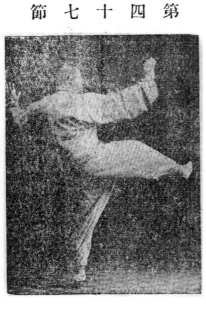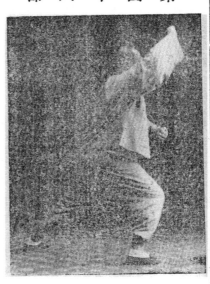

右打虎式

由前式。設敵人自後右側。用右手打來
。我卽將右足提起。向右側邁去。屈膝
坐實。略成右胯馬式。腰隨之往右側前
方抝轉。左腿變虛。兩拳同時隨往右圓
轉。成右打虎式。與左同一用法。希參
用之。

囘身右蹬腳

與第四十四節同。左右方向稍自移易可
也。

雙風貫耳

由前勢。設敵人自右側。用雙手打來。我即將左腳尖稍向右移轉立定。右腳同時向右側懸轉。膝上提。腳尖垂下。身同時隨轉至左正隅角。速將兩手背由上往下。將敵人兩腕往左右分開疊住。隨將兩手握拳由下往上。向敵人雙耳用虎口相對貫去右腳同時向前落下變實。身亦略有進攻之意方可。

第四十九節

左蹬脚

由前式。設有敵人自左側脅部來擊。我急用左手將敵右手臂粘住。由裏往外捌開。

右足在原地向右微有移動。左足同時往前提起。向敵脅腹部蹬去。餘與轉身蹬脚同。

十六

轉身蹬脚

接前式。如有敵人從背後左側打來。我急將身往右後正面旋轉。左脚同時隨身轉時

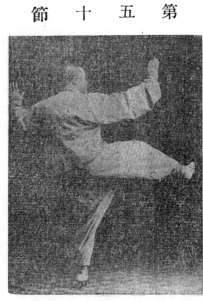

收回往右懸轉。落下坐實。脚尖向前。

此時右脚尖爲一身轉動之樞機。兩手合

收隨身至正面時。急用右手腕。將敵肘

腕粘住。自上而下。向左捌出。右脚同

時提起。向敵脅腹部蹬去。左右手隨往

前後分開。

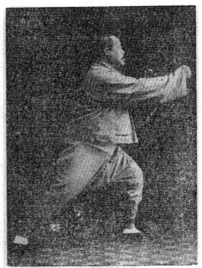

第 五 十 一 節

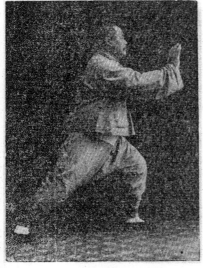

第 五 十 二 節

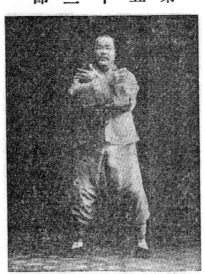

第 五 十 三 節

進步搬攔捶 同上第十六節

十字手 同上第十八節

如封如閉 同上第十七節

一二一

第五十四節

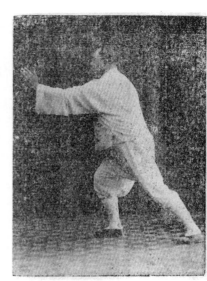

抱虎歸山

同上第十九節

第五十五節

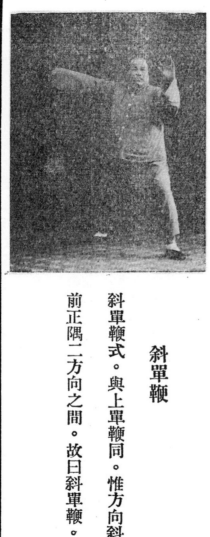

斜單鞭

斜單鞭式。與上單鞭同。惟方向斜向右前正隅二方向之間。故曰斜單鞭。

野馬分鬃右式

由前式。設敵人自右側。用按式按來。我即將身向右轉。左足亦向右移動。右足跟鬆回。脚尖虛點地。隨用右手將敵左右腕黏住。略往左側一鬆。用左手捌其右手腕。同時急上右足。屈膝坐實。左足伸直。隨用右小臂向敵腋下分去。則其根力爲我拔起。身即向後傾仰矣。此時左手亦須稍從後分開。用沉勁以稱右手之勢。

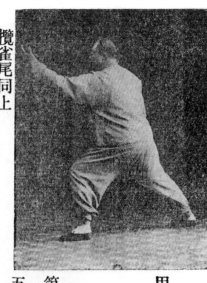

攬雀尾同上

第五十九節

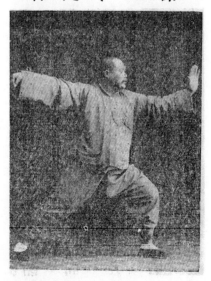

單鞭同上

野馬分鬃左式

用意與右式同。方向稍自改易。

由單鞭式。設敵人從後右側。用右手自上打下。我卽將身隨左脚同向右方翻轉。右

脚隨卽提囘。落在左脚前。脚尖側向右分開坐實。左手收囘。合於右手腋下。隨卽

玉女穿梭

護繞右大臂。穿過右肘。卽用掤勁。向

左前隔角上翻去。將敵之手腕掤起。左

脚同時前進。屈膝坐實。右脚伸直。右

手卽變爲掌。急從左肘下穿出。衝向敵

之胸脅部擊去。未有不跌。此式左右手

相穿。忽隱忽現。捉摸不定。襲乘其虛

。故曰玉女穿梭。以喻其勢之巧捷也。

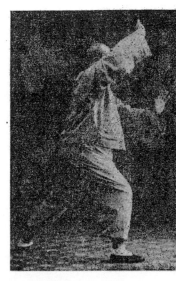

玉女穿梭二

接前式。如敵人由身後右側。用右手劈頭打來。我即將左腳往裏稍轉。右腳同時向後右側踏出一步。屈膝坐實。身隨向後往右扣轉。左腳變虛。急用右腕由敵右臂外粘住。往上右側掤起。隨將左手向敵右脅按去。餘同上式。

玉女穿梭三

接前式。如敵從左側用左手擊來。我即將右腳尖稍向右分開坐實。左腳提向左隅角踏出坐實。手法與上第一式同。

第六十四節

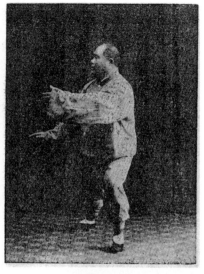

第六十三節

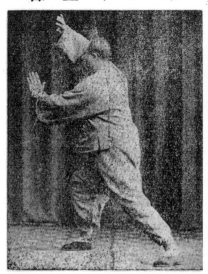

第六十五節

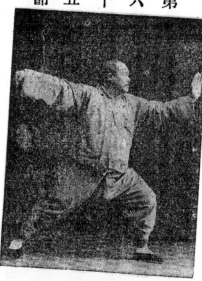

玉女穿梭四

此式與上第二式同。惟玉女穿梭之方向。正式在四隅角。萬不可錯誤也。

單鞭式

同上第六節

攬雀尾同上

一二二二

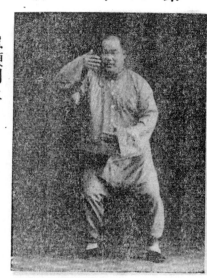

單鞭同上

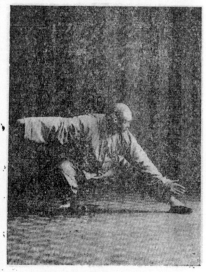

單 鞭 下 勢

雲手

說明與用法同上

單鞭下勢

由單鞭已出之左手時。如敵人以右手將我左手往外推去。或用力握住。我即將右腿稍向右分開。往後坐下。左手同時用圓活勁收回胸前。或敵用左手來擊。我急用左手將敵左腕扣住。往左側下採亦可。右腿與腰胯同時坐下。以牽彼之力。而蓄我之氣。

第六十八節

金雞獨立右式

由上式。如敵人往回拽其力。我即順勢將身向前上攢起。右腿隨之提起。用足尖向敵腹部踢去。右手隨之前進。屈肘。指尖朝上。以閉敵人之左手。此時左脚變實。穩立。右手隨進時。或牽制敵人左

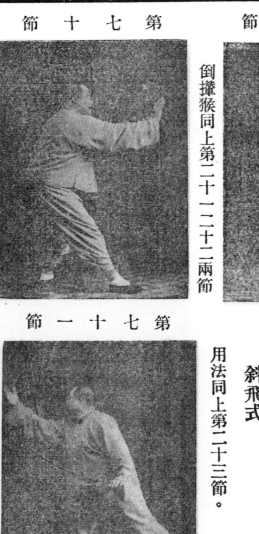

倒攆猴同上第二十二二十兩節

金雞獨立左式

由右式。設敵人用右拳打來。我右手沉下。速起左手托敵肘。提左腿。與右式同。

斜飛式

用法同上第二十三節。

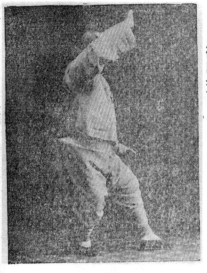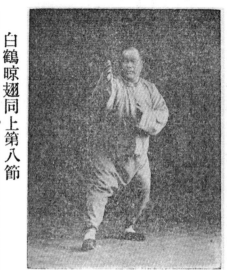

白鶴晾翅同上第八節

提手

同上第七節

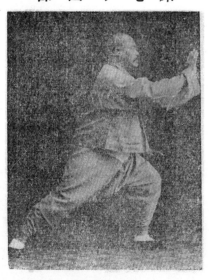

第 七 十 四 節

摟膝拗步

同上第九節

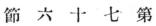

第七十六節　　　　　第七十五節

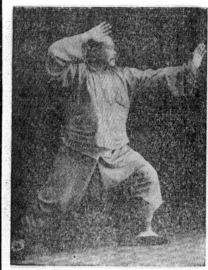
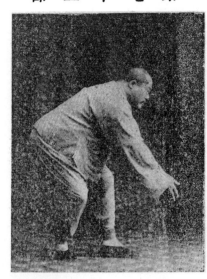

海底針

同上第二十七節

轉身白蛇吐信之一

第七十七節

扇通背

同上第二十八節

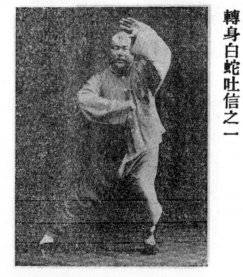

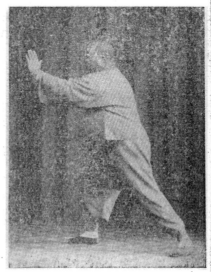

白蛇吐信

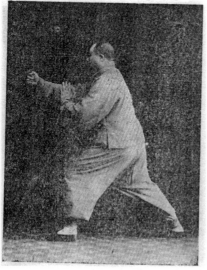

第七十八節

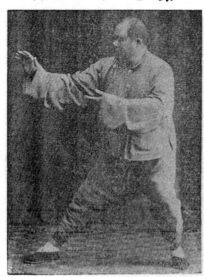

第七十九節

搬攔捶

同上第三十節

攬雀尾同上

轉身白蛇吐信

此式略與撇身捶同。惟第二式變掌用法。惟在手掌加沉勁耳。

太極拳使用法　一

二一八

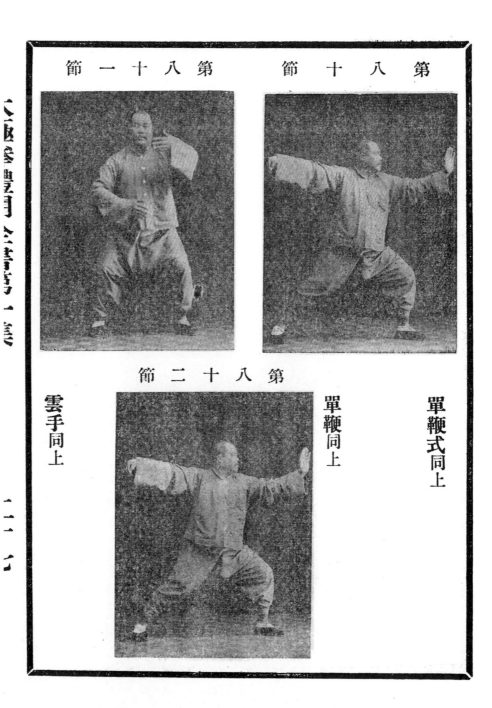

第八十節 第八十一節

單鞭式同上 單鞭同上 雲手同上

第八十二節

太極拳體用全書（虛白廬藏民國二十三年初刊本）

一一一

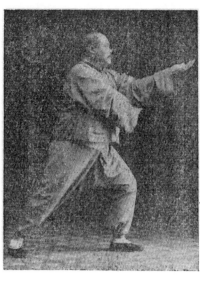

高探馬帶穿掌

同上第三十五節可參閱。惟右手探出後
。卽收囘。手心朝下。左手稍提起穿掌
向敵喉間衝去。右手仍藏在左肘下。以
應變。

十字腿

由前式。設敵人用右手牽住我之右手時
。我卽將右手抽開。至左手腋下。隨將
左掌向敵胸部衝去。成十字手形。其時
設有敵自身後右邊用右手橫打來。我急
將身向右正面扭轉。左臂同時翻上屈囘
。與右臂上下相抱時。急將左右手向前
後分開攔住敵手。同時急將右腿提起。
用脚跟向敵右脅部蹬去。則敵必應腿躍
出矣。

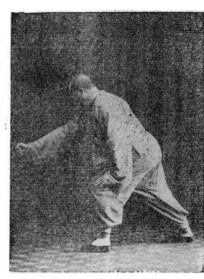

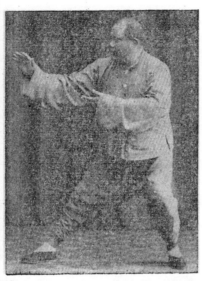

第八十五節

第八十六節

進步指襠捶

接前式。如敵人往回撤手時。我即將右足落下。同時左足前進。屈膝坐實。在此時設敵人再用右足自下踢來。我急用左手。將敵右足往左膝外摟開。左手隨即握拳向敵襠部指去。身微向前俯。

上步攬雀尾同上

太極拳體用全書（虛白廬藏民國二十三年初刊本）

一一八

單鞭下勢同上

單鞭

同上第六十七節

上步七星

由前式。設敵人用右手自上劈下。我即將
身向左前進。兩手變拳。同時集合交叉。
作七字形。手心朝外掤住。向敵胸部用拳
直擊亦可。

心一堂武學・內功經典叢刊

退步跨虎

由前式。設敵人用雙手按來。我卽將兩腕粘在敵之兩腕裏。左手往左側下方捌開。

右手往右側上方黏起。兩手心隨向外翻，右腳隨往後退一步。落下坐實。腰隨往下沉勁。左足隨之提起。腳尖點地。遂成跨虎形。使敵全身之力皆落空。此

時則敵雖猛如虎。略一轉動。便受我制矣。

転身擺蓮

由前勢。設又有敵人。自我身後用右手打來。前後應敵於萬急時。我卽將右脚就原地。向右後方懸起左脚隨身旋轉。同時以兩手及左腿用旋風勢。以手脚向敵上下部刮去。復轉至原位時。緊將敵右肘腕粘住。隨繞敵之腕裏。往左用攦帶捌抽囘。急用右脚背向敵胸脅部。用橫勁踢去。脚過似疾風擺盪蓮葉。所謂柔腰百折在無骨。撤去滿身都是手。此功之奧妙。非淺學者所可領略也。

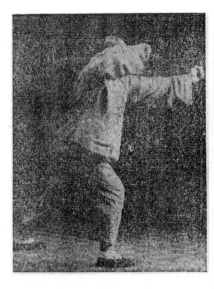

第九十一節　　　　　第九十二節

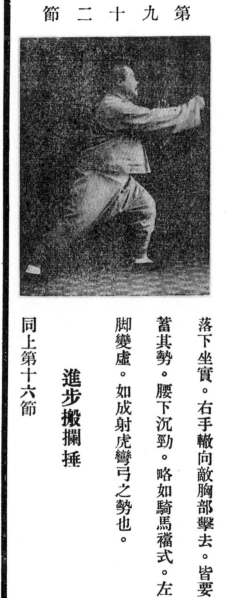

彎弓射虎

由前式。設敵人往囘撤身時。我卽將左
右手隨敵之手粘去。復繞過敵之手腕間
。向右側旋轉。握拳從左隅角擊去。左
手同時沉在敵右肘部擊去。右腿隨往右
落下坐實。右手轍向敵胸部擊去。皆要
蓄其勢。腰下沉勁。略如騎馬襠式。左
脚變虛。如成射虎彎弓之勢也。

進步搬攔捶

同上第十六節

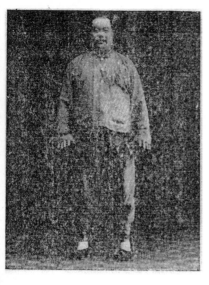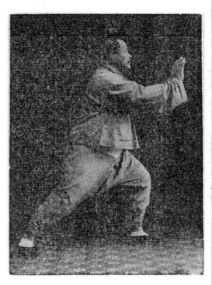

如封似閉

同上第十七節

合太極式

由如封似閉。變十字手。兩手分左右下垂。手心向下與起勢式同。是名合太極。此為一套拳終了之時。學者尤不可忽略。合太極者。合兩儀。四象。八卦。六十四卦。而仍歸於太極。卽收其心意氣息。復全歸於丹田。凝神靜慮。知止有定。不可散失。以免貽笑於大方也。

一二一

推手

太極拳以練習推手爲致用。學推手則卽是學覺勁。有覺勁則懂勁便不難矣。故總論所謂由懂勁而階及神明。此言卽根於推手無疑矣。

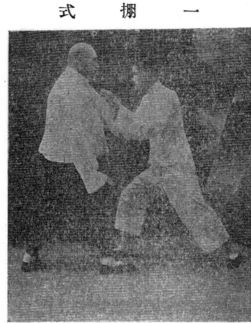

下圖掤。擴。擠。按。四式。卽黏。連。貼。隨。舍己從人之定步推手。

此圖卽兆清與大兒振銘合攝。駕禦敵人之按手。使不得掤法向外。此掤字取意按至胸腹貼近。故曰掤。掤之方式。如圖。與說文釋義稍異。

左右同其用法。最忌板滯。又忌遲重。板者。不知自己之運動。滯者。不知敵人之取舍。旣不知己。又不知彼。則不成其爲推手矣。遲重者。必以力禦人。便成死手。非太極家之所取也。必曰掤者。黏也非抗也。手宜外掤。意欲黏囘。又不使己之掤手與胸部貼近。得化勁全賴轉腰。一轉腰則我之掤勢已成矣。

攦者。連着彼之肘與腕。不抗不採。因彼伸臂襲我。我順其勢而取之。是收回意謂

之攦。此字義又與說文不同。乃拳術家之專用名詞也。其方式。即攦法轉腰加上一

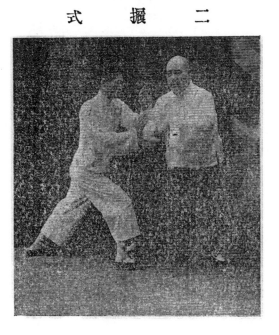

二 攦 式

手連着彼之肘節間。如上圖。被攦者

須本舍己從人。亦須知有舍人從己之

處。被攦覺其手加重。便可乘之以靠

。或覺其攦勁。忽有斷續。即急舍其

一邊。而襲以擠可也。

擠者。正與攦式相反。攦則誘彼敵之按勁。使其進而入我陷阱而取之。必勝矣。設我之動力。先為彼所覺。則彼進勁必中斷。而變為他式。則我之攦勢失效。則不可

三 擠 式

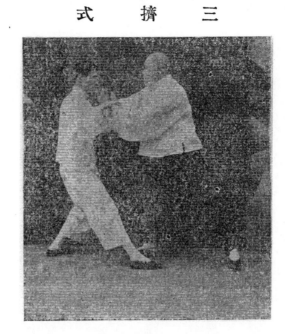

便成其按勢矣。

不反退為進。用前手側採其肘。提起後手。加在前手小臂內便乘勢擠出。則彼於倉率變化之中。未有不失其機勢。而被我擠出矣。被擠者須於變化中能鎮定。有先覺。急空其擠勁。則

按者。因擠式不得其機勢。便將右手。緣彼敵之左肘外廉轉。上仍成攦式攦回。如

攦又不得勢。則翻右手。以手心按彼左肘節上抽出。左手又以手心按彼左腕上。是

四　按　式

謂之按。按之轉復為掤。掤攦擠按。

終而復始。輪轉不息。此謂練習黏連

貼隨之意也。

以上四式。變化無窮。筆難縷述。望

學者幸細心運會。於單人功架上之說

明。詳為參悟便易入門也。

大挒式圖解

掤式。甲為掤。乙為按。

挒式。甲左手為採。右為挒。合其式為捌。乙為靠。

探式。甲左探而變爲閃。右仍爲切截。
乙以左肘摺住。

擠式。甲擠而爲靠。乙復變爲探捌也。
與第二節。姿勢同。

右四式互相推轉。周而復始。其切要處。正在換步之靈妙耳。其神化。却非筆墨所能縷述。須口授指點。方能盡其變。茲按圖解釋。其步法手法如下。

大攦四隅推手解

四隅推手者。卽大攦之方位。向四隅角轉換。與合步推手與大攦一并謂之四正四隅。此卽八卦之方位。所謂乾巽坎離。震兌艮坤。在推手中。卽所謂攦捋擠按。採捋肘靠。大攦起式兩人向南北或東西對立。作雙搭手式。甲照第一節圖式。是以掤勁化乙之按勁。走左肘。翻左腕。握乙之右腕是爲採。右手不動卽爲切截。一變便爲捋。捋者卽撤開乙之左肘。向乙領際以掌斜擊去。其步法卽以第一圖前脚實而變虛。稍向前移進。後脚變實。前脚虛。如第二圖。卽攦式之變用。甲爲採。乙爲靠。卽如第二節。至第三圖。爲採閃式。甲放棄左手採勁。而變爲閃。閃者以掌向乙面部作伺擊狀。步法皆未動。卽如第三節。待乙起左手。退左脚與右脚一並。急復將左脚又向左隅角後退却一步。翻身後脚坐實。復以右手攦甲左手。以左手採甲右手時。甲卽隨乙之第一步退却時。甲卽追上一步。將左後脚提與前脚暫並。卽乙復進第二步時。甲急移右脚向右前隅角進一步。卽急將左

脚插進乙之襠中。卽加以右肩貼近乙之左臂靠去。是爲進者三步。退者二步。中間

有一步須兩脚並齊之後換步上去而成第四節。卽如第四圖。第四圖與第二圖姿勢同

。甲乙攻守勢一更易也。一再輪轉。繼續推下。與第三圖換步同。故不再贅。四隅

卽依次轉去便是。此爲大攦之採挒肘靠。四手已具矣。惟此四手無一手非用法。手

手皆可發勁。希學者幸細心按圖揣摩。自有會心之處也。

太極拳論

一舉動周身俱要輕靈。尤須貫串。氣宜鼓盪。神宜內歛。無使有缺陷處。無使有凸

凹處。無使有斷續處。其根在脚。發於腿，主宰於腰。形於手指。由脚而腿而腰。

總須完整一氣。向前退後。乃能得機得勢。有不得機得勢處。身便散亂。其病必於

腰腿求之。上下前後左右皆然。凡此皆是意。不在外面。有上卽有下。有前則有後

。有左則有右。如意要向上。卽寓下意。若將物掀起而加以挫之之力。斯其根自斷

。乃壞之速而無疑。虛實宜分清楚。一處有一處虛實。處處總此一虛實。周身節節

貫串。無令絲毫間斷耳。

長拳者。如長江大海。滔滔不絕也。掤攦擠按採挒肘靠。此八卦也。進步退步左顧

右盼中定。此五行也。掤攦擠按。卽乾坤坎離四正方也。採挒肘靠。卽巽震兌艮。四斜角也。進退顧盼定。卽金木水火土也。合之則爲十三勢也。

原注云。此係武當山張三峯祖師遺論。欲天下豪傑延年益壽。不徒作技藝之末也。

明王宗岳太極拳論

太極者無極而生。陰陽之母也。動之則分。靜之則合。無過不及。隨曲就伸。人剛我柔謂之走。我順人背謂之黏。動急則急應。動緩則緩隨。雖變化萬端。而理爲一貫。由著熟而漸悟懂勁。由懂勁而階及神明。然非功力之久。不與豁然貫通焉。虛靈頂勁。氣沈丹田。不偏不倚。忽隱忽現。左重則左虛。右重則右杳。仰之則彌高。俯之則彌深。進之則愈長。退之則愈促。一羽不能加。蠅蟲不能落。人不知我，我獨知人。英雄所向無敵。蓋皆由此而及也。斯技旁門甚多。雖勢有區別。概不外乎壯欺弱。慢讓快耳。有力打無力。手慢讓手快。是皆先天自然之能。非關學力而有爲也。察四兩撥千斤之句。顯非力勝。觀耄耋能禦衆之形。快何能爲。立如平準。活似車輪。偏沉則隨。雙重則滯。每見數年純功。不能運化者。率自爲人制。雙重之病未悟耳。欲避此病。須知陰陽相濟。方爲懂勁。懂勁後。愈練愈精。默識揣

摩。漸至從心所欲。本是捨己從人。多悟舍近求遠。所謂差之毫釐。謬以千里。學者不可不詳辨焉。是爲論。

十三勢行功心解

以心行氣。務令沉着。乃能收歛入骨。以氣運身。務令順遂。乃能便利從心。精神能提得起。則無遲重之虞。所謂頂頭懸也。意氣須換得靈。乃有圓活之趣。所謂變轉虛實也。發勁須沉着鬆淨。專主一方。立身須中正安舒。支撐八面，行氣如九曲珠。無往不利。（氣遍身軀之謂）運勁如百煉鋼。無堅不摧。形如搏兔之鵠。神如捕鼠之貓。靜如山岳。動如江河。蓄勁如開弓。發勁如放箭。曲中求直。蓄而後發。力由脊發。步隨身換。收卽是放。斷而復連。往復須有摺疊。進退須有轉換。極柔軟。然後極堅剛。能呼吸。然後能靈活。氣以直養而無害。勁以曲蓄而有餘。心爲令。氣爲旗。腰爲纛。先求開展。後求緊湊。乃可臻於縝密矣。

又曰。先在心。後在身。腹鬆氣沉入骨。神舒體靜。刻刻在心。切記一動無有不動。一靜無有不靜。牽動往來氣貼背。而歛入脊骨。內固精神。外示安逸。邁步如貓行。運勁如抽絲。全神意在精神。不在氣。在氣則滯。有氣者無力。無氣者純剛。氣若車輪。腰如車軸。

又曰。彼不動。已不動。彼微動。已先動。勁似鬆非鬆。將展未展。勁斷意不斷。

行。運勁如抽絲。全身意在精神。不在氣。在氣則滯。有氣者無力。無氣者純剛。氣若車輪。腰如車軸。

十三勢歌

十三勢來莫輕視。命意源頭在要際。變轉虛實須留意。氣遍身軀不少滯。靜中觸動動猶靜。因敵變化示神奇。勢勢存心揆用意。得來不覺費功夫。刻刻留心在腰間。腹內鬆淨氣騰然。尾閭中正神貫頂。滿身輕利頂頭懸。仔細留心向推求。屈伸開合聽自由。入門引路須口授。功夫無息法自修。若言體用何爲準。意氣君來骨肉臣。想推用意終何在。益壽延年不老春。歌兮歌兮百四十。字字眞切義無遺。若不向此推求去。枉費工夫貽歎息。

打手歌

掤攦擠按須認眞。上下相隨人難進。任他巨力來打吾。掤動四兩撥千斤。引進落空合即出。粘連貼隨不丟頂。

中華民國二十三年二月初版

太極拳體用全書第一集

定價大洋三元正

外埠另加郵滙費

著者　　廣平楊澄甫

校者　　吳江黃景華

印刷者　上海大東書局

代售處　上海各大書局

　　　　外埠各書局

勘誤表

頁數	行數	字數	誤	正
序	四	二四	強	疆
起勢	八	二八	宜	其
二	二二	廿五	踏	蹈
二	十三	廿九	踏	蹈
三	九	廿三·二	之右	右之
三	十四	十六	心	身
四	十七	十一	護	獲
四	十一	十五	踏	蹈
五	十五	十九	唧	衝
七	十六	廿五	踏	蹈
七	十一	七	心	身
八	廿六	七	似似	如如
九	十六	廿四	拆	折
十	十八	十二	掤	棚
十	十四	十四	蓄	宿
十一	三	十一	時字屬上句	撒
十一	六	十四	撒	撒
十四	廿	四五	跨	胯
十八	十三	廿四	背	臂
十九	十三	廿四	似	如
十九	十	七	若撒	在撒
廿	十五	一四	輒	轍
卅二	六	猝	率	
卅二	五	廿四	領	運 上字屬上句
卅二	九	廿六	掤擾	擾捌 後字重
卅四	七	一一	盡	者
卅四	四	廿六	右	左
卅四	十五	五	左	右
卅五	十二	十八	誤	悟
卅六	十二	十五	勢	來
卅六	四	四	廛	要
卅六	十一	十四	牽	掤
卅六	十二	四二	黏	括

澄甫太極專家體用全書

鍛鍊身心

蔣中正題

蔣中正印

太極拳體用全書（虛白廬藏民國三十七年楊守中修訂再版）

國術精華

楊澄甫先生著
太極拳體用全書

吳鐵城

可以藥俗可以衛生願以此
有百利而無一害之國粹
為四百兆同胞之典型
楊澄甫先生太極拳體用全集
蔡元培題

後學楷式

張厲生題

寓剛于柔

張乃燕題

澄甫先生太極體用全書

龍騰虎卧

吳思豫題

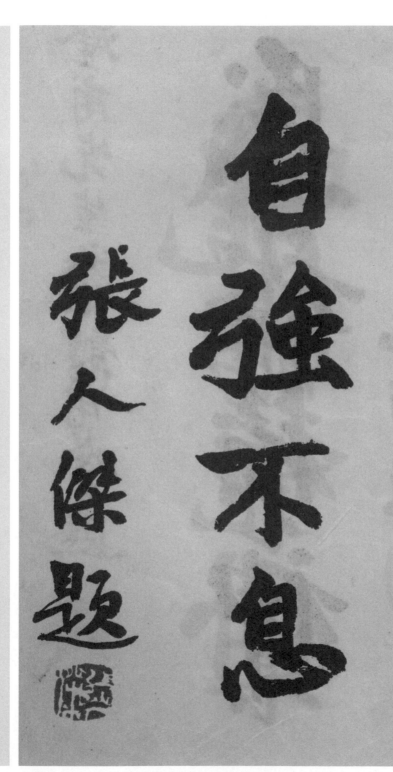

自強不息

張人傑題

民族精神

龐炳勳

太極拳體用全書（虛白廬藏民國三十七年楊守中修訂再版）

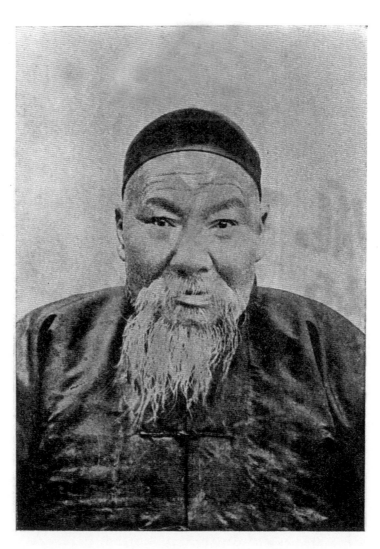

健侯老先生遺像

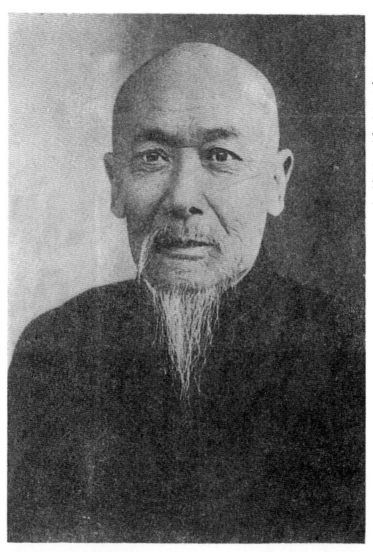

少侯大先生遺像

著者澄甫先生遺像

太極拳體用全書（虛白廬藏民國三十七年楊守中修訂再版）

119

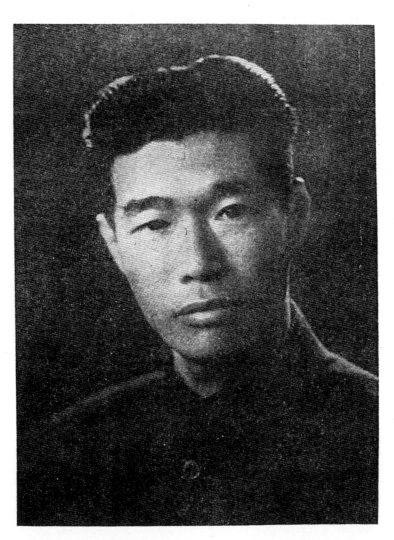

守中像

張真人傳

真人遼東懿州人。姓張。名全一。又名君寶。字元元。號三峯。史稱宋末時人。生有異質。龜形鶴骨。大耳圓目。身高七尺。修髯如戟。頂作一髻。常戴偃月冠。一笠一衲。寒暑禦之。不飾邊幅。人皆目爲張邋遢。所啖升斗輒盡。或避穀數月自若。書過目不忘。游處無恆。或云一日千里。洪武初。至蜀太和山。結庵玉虛宮。自行脩鍊。洪武二十七年。復入湖北武當山。與鄉人論經典。疊疊不倦。一日在室讀經。有鵲在庭。其鳴如諍論。真人由窗視之。鵲在樹。注目下睇。地上有一長蛇。蟠結仰顧。少頃。鵲鳴聲上下。展翅相擊。長蛇採首微閃躲過鵲翅。鵲自下復上。俄時性燥。又飛下翅擊。蛇亦蜿蜒輕身閃過。仍作盤形。如是多次。真人出。鵲飛蛇走。真人由此悟。以柔克剛之理。因按太極變化。而成太極拳。動靜消長。通於易理。故傳之久遠。而功効愈著。北平白雲觀。現存有真人聖像。可供瞻仰云。

鄭序

天下唯至剛乃能制至柔。亦唯至柔乃能制至剛。易曰。剛柔相摩。八卦相盪。書曰。沈潛剛克。高明柔克。詩曰。剛亦不茹。柔亦不吐。然則剛柔之用。理無二致。何老氏獨言天下之至柔。馳騁天下之至堅。又曰柔弱勝剛強。余甚疑之。宋末有張真人三峯者。創爲太極柔拳之術。所謂有氣則無力。無氣則純剛。異哉言乎。以視老氏之說。其理更不同。余尤惑焉。何則。不用力固已柔矣。未聞有不用氣也。若不用氣。何復有力。而至於純剛乎。癸亥。岳任北京美術專門學校教授。有同事劉庸臣者。擅斯術。以岳體羸弱。勉之學習。岳逾月輒嬰事輟。未得其趣。庚午春。岳因創辦中國文藝學院。操勞過度。甚至咯血。因復與同事趙仲博。葉大密。研習斯術。不一月。病霍然。而身體遂日見強健。於是昕夕研求。鍥而不舍。兩年之間。與有力十倍於我者較。則數勝矣。始信柔之足以勝剛。然未知有不用氣之妙也。壬申正月。岳在濮公秋丞家。得晤楊師澄甫。秋翁介岳。執贄於門。承澄師之教導。口授內功。始知有不用

氣之義矣。不用氣。則我處順。而人處逆。唯順則柔。柔之所以克剛者漸也。剛之所以克柔者驟也。驟者易見。故易敗。漸者難覺。故常勝。不用氣者。柔之至也。惟至柔故能成至剛。余至是遂恍然大悟。於真人與老氏之說。大易摩盪之訓。究竟一理。雖然。岳猶恐聞吾言者。亦如岳昔日之滋惑。其將何以釋而證之。乃與同門匡克明。共請於澄師曰。曩者師法相承。悉憑口授指示。未有專書。與其懷寶以祕其傳。何如筆之於書以傳後世。澄師曰然。爰將體用之妙法。盡啓其橐鑰、攝圖列說。縷析條分。幷及劍法槍法等。各有運斤成風之妙。編述成書。分爲二集。世之欲攝生養性者。手各一編。瞭如指掌。非僅可以釋疑解惑而已。自強強國之術。其在斯乎。其在斯乎。

癸酉閏端陽。永嘉鄭岳謹序

余幼時。見先大父祿禪公。率諸父及諸從遊者。日從事於太極拳。或單練。或對習。昕夕不輟。心竊疑之。以爲是一人敵。項籍所不屑學者。余他日當學萬人敵。稍長先伯父班侯公。命余從之學。於是向之所疑者。不復能隱。則直陳之。先大夫健侯公怒斥之曰。惡。是何言。汝大父以此世吾家。若乃欲墜箕裘歟。先大父亟止之曰。此不能折服孺子也。以手撫余曰。居。吾語汝。吾之習此而教人者。非以敵人。乃以衞身。非以用世。乃以救國。今之君子。祇知國之致強。莫不強民爲初步。誰復勝此重任。積弱斯貧。貧實原於弱也。孜孜國之致強。莫不強民爲初步。誰復勝此重任。積弱斯貧。貧實原於弱也。孜孜國之弊在貧。而未知國之病在弱也。是故謀國是者。競籌救貧之策。未聞有振衰起頹之圖。惟其通國皆病夫。誰復勝此重任。積弱斯貧。貧實原於弱也。孜孜國之致強。莫不強民爲初步。歐美之雄偉英挺無論矣。卽島國侏儒。亦孰非短小而精悍。以吾國人之鳩形鵠面當之。勝負之決。庸待著龜。然則救國之道。自當以救弱爲急務。舍此不圖。抑亦末矣。余自幼卽以救弱爲己任。嘗見賣解者。其精神體魄。固不遜於外人所謂大力士武士道者。余大喜叩其術。祕不以

告。乃知中國自有強身之術。而一弱至此。豈無故哉。嗣聞豫中陳家溝陳氏有內家拳之名。躚躚往從陳師長興學。雖不見拒於門牆之外。迄未許窺堂奧。忍心耐守。凡十餘稔。師憫余誠。始於月明人靜時。舉箇中妙諦。以授余。學成來京師。誓本素志。廣授於人。未幾。見從吾學者。瘠者肥。羸者腴。而病者健。乃大喜。顧以一人之所授有限。則如愚公之移山。更以諸若父叔輩。暨諸從遊者。且以世吾家者。寧鄙視救世之術。而不學乎。余於是。始恍然於先大父之孳孳斯術。若志在用世。蓋有在也。遂欣然請受教。先大父更詔之曰。太極拳創自宋末張三峯。傳之者。為王宗岳。陳州同。張松溪。蔣發諸人相承不絕。陳長師。乃蔣先生發唯一之弟子。其術本於自然。而為形不離太極。為式十三。而運用靡窮。運動身體。而感及心靈。故非習之既久。驟難得其奧妙。從吾學者。不乏其人。而鑪火純青之候。雖班侯猶未易言也。然就強身而論。則一日有一日之益。一年有一年之効。孺子知之。其有以宏吾志。及先大夫。先後捐館。余始則授徒舊都。嗣以局促一隅。為効褊頗。更南走者腴。余謹識之不敢忘。鍥而不舍者。閱二十寒暑。而先大父。先伯父。自是而後。

江淮閩浙間。復囑陳生微明。以余口授者。刊爲一書。歷十餘年。而太極拳之風行。自河南北。及於江左右。甚且粵水之濱。習之者亦大有其人矣。顧陳子之書。僅述單人練習之程序。且翻閱十數年前之功架。又復不及近日。於此見斯術之無止境也。今因諸生之請。復繼續將體用之全法。編次成集。基本練法。及推手大擺。一一附以最近圖影。付諸梨棗。以公於世。劍法及槍戟刀等。擬爲第二集續刻。非敢以術自鳴。竊欲宏先人振人救世之志云爾。

中華民國二十二年春廣平澄甫楊兆清

自序

八

例言

一、本書編著之要旨。在乎體用兼備。世之學太極拳者。曰見繁多。未明體用之法。殊鮮心身之益。故特不珍弊帚以千金。冀得造極登峯之多士。自強之旨。竊願與國人共勉之。

一、太極拳本易之太極八卦。曰理。曰氣。曰象。以演成。孔子所謂範圍天地之化而不過。豈能出於理氣象乎。惟理氣象乃太極拳之所胚胎也。三者得能兼備。而體用全矣。然象則取法太極八卦。氣則不出於陰陽剛柔。理則主宰變易不易。以窮其化。學者尤宜先求其象。以養其氣。久之自然能得其理矣。

一、太極拳之主體。貴在動靜有常。故練時舉步之高低。伸手之疾徐。運動之輕重。進退之伸縮。氣息之宏細。顧盼之左右上下。腰頂背腹之俯仰。須知各有常度。不可忽高忽低。忽疾忽徐。忽輕忽重。忽伸忽縮。忽宏忽細。忽左右上下俯仰之不勻也。惟步之高低。手之疾徐。如能得有常度。則

亦不必拘其高低疾徐之有一定法則也。

十

一、太極拳要點。凡十有三。曰沈肩垂肘。含胸拔背。氣沈丹田。虛靈頂勁。鬆腰胯。分虛實。上下相隨。用意不用力。內外相合。意氣相連。動中求靜。動靜合一。式式均勻。此十三點。皆要注意。不可無一式中。而無此十三要點之觀念。缺一不可。學者希留意參合也。

一、本書之用法。爲已熟練太極拳者。進一步而言也。故方向不必拘定。則四正四隅皆可試用。如未熟練拳法者。不可躐等而習用法。恐素無根柢。終少成效。初學者。希細閱上圖之單人功架。久嫻體法。則用法不難而得也。

一、大極拳祇有一派。無二法門。不可自眩聰明。妄加增損。前賢成法。倘有可移易之處。自元明迄今。已數百年。如有可改之處。昔人亦已先我行之矣。烏待吾輩乎。願後之學者。弗惟外之是鶩。而惟內之是求。欲進精醇。期日可待。要之拳式細目。非取形似。必求意合。惟恐私心妄改。以誤傳誤。易失體用之真傳。以致湮沒昔賢之本意。茲照舊本校正。以垂爲正。

一、太極拳。非專為與有力者鬭狠而作。蓋三峯真人。創造柔拳。以資助道體之用。世之有願衛身養性。却病延年者。無論騷人墨客。羸弱病夫。以至老幼閨人。皆可學習。有恆者。三歲有成。若問其用。則在不用力。而却不畏有力也。倘有大力者。來擊我。以吾之至柔。自足以制勝者。蓋順其勢而取之也。衞身養性之要。亦曰順而守其弱也可。不然雖有勇力如賁育者。亦非太極拳家之所取也。

一、初學此拳式者。萬不可貪多。每日僅熟練一二式。則易窺其底蘊。多者僅得其皮毛耳。練畢弗卽坐。須稍散步數圈。以調暢其氣血。

一、炎夏練畢。弗用涼水盥手。恐其鬱火。嚴冬練罷。宣速着衣。以免受涼。功夫宜寒暑增加。所謂夏鍊三伏。冬鍊三九。比春秋日勝。晨甫起床。及夜將就睡。兩時萬不可間斷。則功夫易見有成也。

一、太極劍及槍刀戟等。當陸續刊行。以供同好。

心一堂武學・內功經典叢刊

重刊太極拳體用全書序

此書爲余父留粵時所著。徇同志之請求。闡述太極拳之體用。以太極拳本於易經太極八卦。由理氣象以演成。學者須先求其象。以養其氣。久之自悟其理。故詳載各式姿勢。以便有所揣摩。庶幾明體辨用。以達豁然貫通之境。學者誠未可忽視之矣。初版刊於民國廿三年。趣年而余父棄養。今又十餘年矣。中經抗戰。散佚者多。守中愚魯。又無以發揚先緒。言念昔者。淒然雪涕。茲以銅版尙存。因謀重刊。幸承友好贊助。得以面世。全書均照原本印製。未敢有所增刪。至於拳之要理。諸先達言之已詳。亦未敢再加闡述。海內賢達。如能循此以求之。身心之益。家國之幸。竊願共勉焉。

民國三十七年八月楊守中敬序於羊石

太極拳體用全書

太極拳起勢

此爲太極拳預備動作之姿勢。立定時。頭宜正直。意含頂勁。眼向前平視。含胸拔背。不可前俯後仰。沈肩垂肘。兩手指尖向前。掌心向下。鬆腰胯。兩足直踏。平行分開。距離與肩相齊。尤要精神內固。氣沉丹田。一任自然。不可牽強。守我之靜。以待人之動。則內外合一。體用兼全。人皆於此勢易爲忽略。殊不知練法用法。俱根本於此。望學者首當於此注意焉。

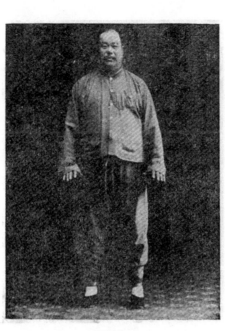

第 一 節

攬雀尾掤法

攬雀尾爲太極拳體用兼全之總手。卽推手所謂黏連貼隨。往復不離不斷。遂以雀尾比喻手臂。故總名之曰。攬雀尾。其法有四。曰掤攦擠按。

二

第 二 節

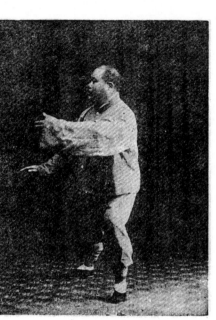

掤法。由起勢。設敵人對面用左手擊我胸部。我將右足卽向右側分開坐實。隨起左足往前踏出一步。屈膝坐實。後腿伸直。遂爲左實右虛。同時將左手提起至胸前。手心向內。肘尖略垂。卽以我之腕貼在彼之肘腕中間。用橫勁向前往上掤去。不可露呆板平直之像。則彼之力旣爲我移動。彼之部位亦自不穩矣。

攬雀尾搋法

由前勢。設敵人用左手擊我側肋部。我卽將右足向右前正面踏出。屈膝踏實。

左脚變虛。身亦同時向右面轉。眼隨往平看。右左手同時圓轉。往右前出動。

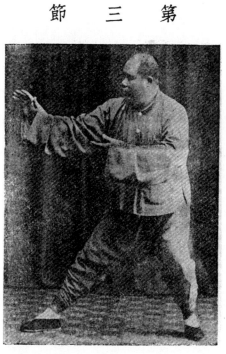

第 三 節

右手在前。手心側向裏。左手在後。手心側向內。轉至右手心向下。

左手心向上時。速將我右肘腕間。側貼彼肘節上。側仰左腕。以腕背粘彼之腕背臂上。向左外側。全身

坐在左腿。左脚實。右脚虛。此時敵如進攻。我卽內向胸前。右側搋來則彼之根力拔起。身亦隨之傾斜矣。

攬雀尾擠法

由前勢。設敵人往回抽其臂。我即屈右膝。右脚實。左腿伸直。伸腰長往之前進。眼神亦直前往上送去。同時速將右手腕向外翻出。左手心貼我之右腕臂間。向前往。乘其抽臂之際。隨出擠之。則敵必應手而跌矣。

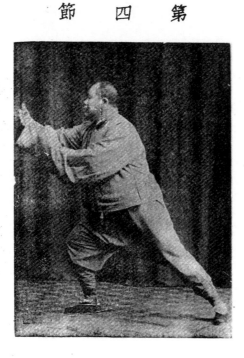

第 四 節

攬雀尾按法

由前勢。設敵人乘勢從左側來擠。我即將兩腕。從左側往上用提勁。空其擠力

。手指向上。手心向前。沉肩垂肘

。坐腕。含胸。全身坐於左腿。速

用兩手心按其肘及腕部。向前逼按

去。屈右膝。坐實。伸左腿腰亦同

時往前進攻。眼神隨動往前從上送去。則敵人即後仰跌出矣。

單鞭

由前勢。設敵人從身後來擊。我卽將重心移在左腳。右腳尖翹起。向左側轉動坐實。左右手平肩提起。手心向下。一致隨腰。左右往復盪動。以稱轉動之勢。兩手盪至左方時。乃將右手五指合攏。下垂作吊字式。此時左掌暫駐腰間。與吊手相抱。手心朝上右足就原位。向左後轉動翻身向後。左足提起。偏左踏出。屈膝坐實。右腿伸直。同時轉腰。左手向裏。

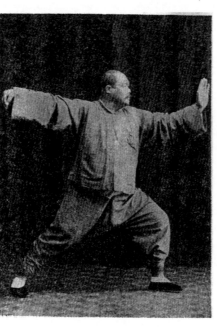

第　六　節

由面前經過。往左伸出一掌。手心朝外。鬆腰胯。向敵之胸部逼去。沈肩。垂肘，坐腕。眼神隨之前往。俱要同一時動作。則敵人未有不應手而倒。

提手上式

由前勢。設敵人右自側來擊。我即將身由左向右側回轉。左足隨向右側移轉。

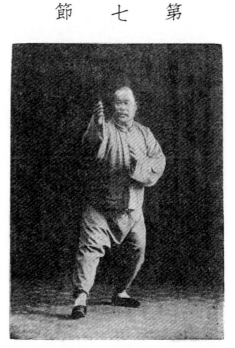

右足提起向前進步。脚跟點地。脚尖虛懸。全身坐在左腿上。胸含背拔。鬆腰眼前視。同時將兩手互相往裏提合。是爲一合勁。右手在前。左手在後。兩手心左右相向。兩腕提至與敵人之肘腕相啣接時。須含蓄其勢。以待敵人之變。或即時將右手心反向上。用左手掌合於我右腕上擠出亦可。身法步法。與擠亦有相通處。

白鶴晾翅

由前勢。設敵人從我身左側。用雙手來擊。我速將右脚收回。卽提起直前踏出

。稍屈坐實。身隨右脚同時轉向左

方正面。左脚移至右脚前。脚尖點

地。左手心同時合於右手肘裏。沈

下至腹時。右手隨沈隨起。提護至

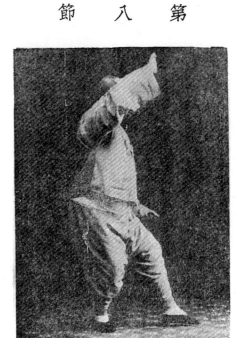

第 八 節

右頭角上展開。右手心向上側。左手急往下。從左側向下展開至左胯旁。手心

向下。則彼之力卽分散而不整矣。

左摟膝拗步

由前勢。設敵從我左側中下二部。用手或足來擊。我將身往下一沉。實力暫寄

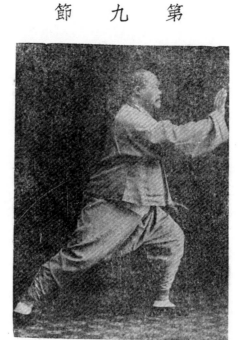

於右腿。左足卽提起向前踏出一步屈膝坐實。右足亦隨之伸直。左手同時轉上至右胸前向左外往下。將敵人之手或足摟開。右手同時仰手心垂下。直往後右側輪轉旋上至耳

第九節

旁。張掌。手心朝前。沉肩墜肘。坐腕鬆腰前進。眼神亦隨之前往。向敵人之胸部按去。身手各部須合成一勁。意亦揚長前往。便爲得力。

手揮琵琶式

由前勢。設敵人用右手來擊我胸部。我即含胸。屈右膝坐實。左脚隨稍往後提

十

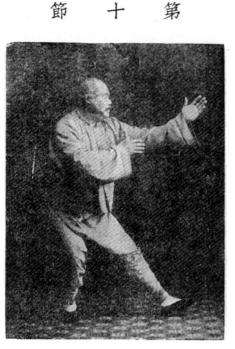

第 十 節

。脚跟着地。收蓄其氣勢。右手同

時往後收合。緣彼腕下繞過。即以

我之腕黏貼彼之腕。隨用右手攏合

其腕內部。往右側下採捺之。左手

亦同時由左前上收合。以我之掌腕。黏貼彼之肘部作抱琵琶狀。此時能立定重

心。左捌右採。蓄我之勢。以觀其變。謂之手揮琵琶也。

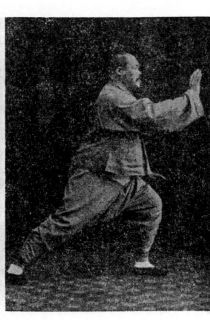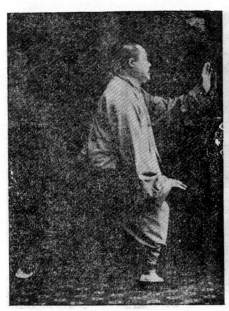

左摟膝拗步

此式與上第九節用法說明同。

右摟膝拗步

此式亦與上第九節動作用法說明同。惟將左右動作一更易便是。故不贅。可參閱上節自能領會。

第十三節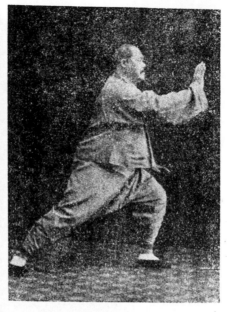

第十四節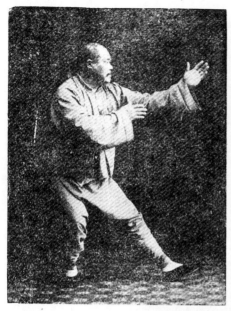

第十五節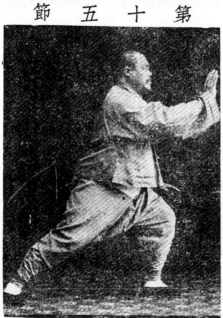

左摟膝拗步

用法與說明同上

左摟膝拗步

用法說明同上

手揮琵琶式

同上第十節

進步搬攔捶

由前式。設敵人用右手來擊。我即將左足微向左側分開。腰隨往左拗轉。左手即往後翻轉至左耳邊。手心向下。右手俯腕。隨轉至左脅間。握拳。翻腕向右轉腰。右拳隨之旋轉至右脅下。此謂之搬。同時提起右腳側右踏實。鬆腰胯沈

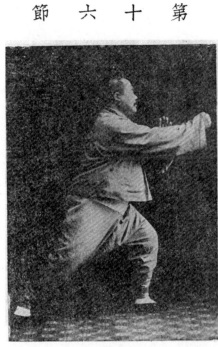

第 十 六 節

下。左手即從左額角旁側掌平向前擊。謂之攔。左足同時提起踏出一步。坐實。右足伸直。右手拳即隨腰腿一致向前打出。然此拳之妙用。全在化人擊來之右拳。先以我之右手腕。黏彼之右手腕。從左脅上搬至右脅下。其時。恐敵人抽臂換

步。即將左手直前隨步追去。寓有開勁。攔其右手時。即速將我右拳。向敵胸前擊去。則敵不遑避。必爲我所中。此拳之妙用。所以全在搬攔之合法也。

如封似閉

由前式。設敵人以左手握我右拳。我卽仰左手穿過右肘下。以手心緣肘護臂。向敵左手腕格去。如敵欲換手按來。我卽將右拳伸開。向懷內抽柝。至兩手心

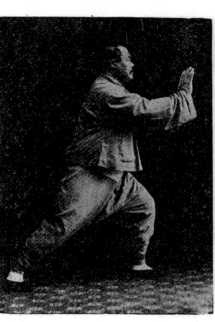

朝裏斜交。如成一斜交十字封條形。使敵手不得進。猶如盜來卽閉戶。此謂之如封之意也。同時含胸坐胯。隨卽分開。變爲兩手心向敵肘腕按住。使不得走化。又不得分開。此謂之似閉。似閉其門不得開也。隨急用長勁。照按式按去。眼前看。腰進攻。左腿屈膝坐實。右腿隨胯伸直。合一勁。敵向擊去。此爲合法。

十字手

由前式。設有敵人。由右側自上打下。我急將右臂。自右向上大展分開。身亦同時向右轉。左脚與右脚合。兩手由上分開。復從下相合。結成一十字形。全

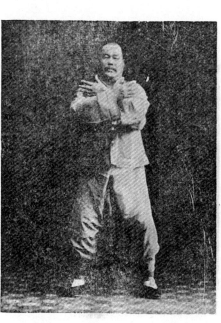

第 十 八 節

身坐在左脚。右脚即提起。向左收回半步。兩脚直踏。如起式。此一開一合勁也。際我用開勁分敵之手時。正恐敵先乘虛由我胸部襲擊。故我即結兩手成一合勁。其時手心朝裏。將敵之臂部掤住。如敵變雙手按來。我即用雙手將敵手由內往左右分開。手心朝上。或向下均可。惟結成十字手時。同時腰膝稍鬆。往下一沉。則敵所向之力。即自散失不整矣。

抱虎歸山

由前式。設敵人向我右側。後身迫近擊來。未遑辨別其用手。或用脚時。急轉腰分開兩手。踏出右步。屈膝坐實。左腿伸直。右手隨腰向右方敵人腰間摟去。復抱回。左手亦急隨之往前按。故右手先用覆腕摟去。旋用仰掌收回。如作抱虎式。倘敵人手脚甚快。未能爲我抱住。但僅爲我摟開。或按出。則彼復換左手擊來。我卽

第 十 九 節

用攬勢攬回。故下附攬雀尾三式攬擠按同上。

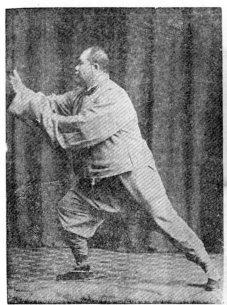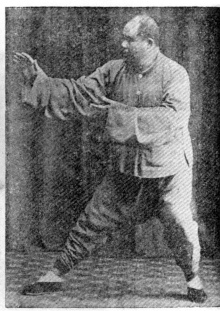

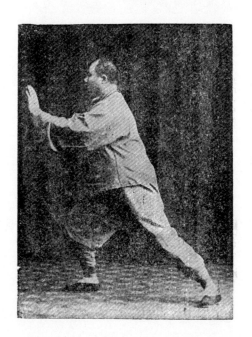

二　抱虎歸山擠式

三　抱虎歸山按式

一　抱虎歸山攦式

肘底看捶

由前勢。如敵人自後方來擊。我即轉身。其動作如上單鞭轉身式。可參用。迨身將翻轉正面時。左脚直向正面踏實。右脚即偏向右前。踏出半步。坐實時。

第 二 十 節

則左脚提起。脚尖翹起。兩手平肩。同時隨身向左轉。此時即用左手腕外平接敵人右手腕。向右推開。至其失却中定時。即將左手指下垂。緣彼腕間。向內纏繞一小圈。右手同時向左。與其左手相接。自上黏合。則彼之左右手都處背境。而失其所向。我即將左腕。抑其右腕。右手急握拳。轉至左肘底。虎口朝上。以蓄其勢。向機而發。未有不應聲而倒。此之謂肘底看捶也。

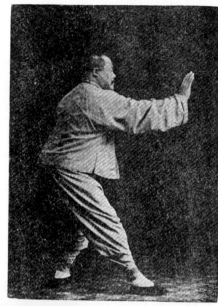

倒攆猴

由前式。設有敵人用右手。緊握我手左腕間。或小臂間。倘又以左手托住我肘底拳。則我先受其制。不得施展時。即翻仰左掌。用沈勁鬆腰胯。向左後縮回。右脚變左脚亦退後一步。屈膝坐實。右手同時向後按勁去敵後右脚變屈之握力頓失。仍可攆去敵去。故謂之倒攆猴。此式雖然倒退一步。其要尤在鬆肩沈氣分開。則至其失却握力時。急向前虛也。

第二十二節

第二十一節

倒攆猴

附左右倒攆猴同一意。其身法步法。及姿勢皆相似。練法退三步。五步。七步。均可。但以右手在前爲止。

太極拳體用全書第一集

十九

斜飛勢

由前式。如敵人自右側。向我上部打來。或用力壓我右臂腕。我即乘勢往下沉合蓄勁。隨即將右手向右上角分展。用開勁斜擊。同時踏出右步。屈

第 二 十 三 節

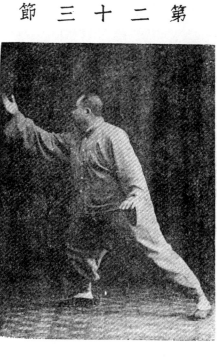

膝坐實。似成一斜飛式。其用意亦須稱其勢也。

第二十四節

第二十五節

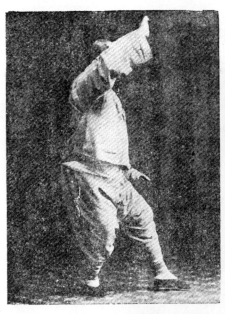

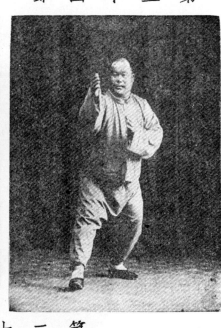

第二十六節

提手同上第七節

摟膝拗步同上第九節

白鶴晾翅同上第八節

海底針

由前式。設敵人用右手牽住我右腕。我即屈右肘坐右脚。轉腰提回。手心向左

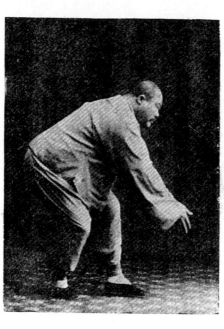

。脚亦隨之收回。胸尖點地。如敵

仍未撒手。更欲乘勢襲我。我即將

右腕順勢鬆動。折腰往下一沉。眼

神前看。指尖下垂。其意如探海底

之針。此時雖欲採欲戰。皆往復成

一直力。不意爲我一挫。則其根力自斷。便可乘虛進擊也。

扇通背

由前勢。設敵人又用右手來擊。我急將右手由前往上提起。至右額角旁。隨將

手心向外翻。以托敵右手之勁。左

手同時提至胸前。用手掌冲開，直

勁向敵脅部衝去。沉肩墜肘。坐腕

。鬆腰。左脚同時向前踏出。屈膝

坐實。脚尖朝前。眼神隨左手前看

。右腿隨腰胯伸勁送去。其勁正由

背發。兩臂展開。欲扇通其背。則所向無敵矣。

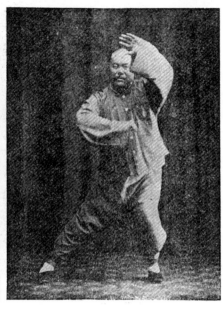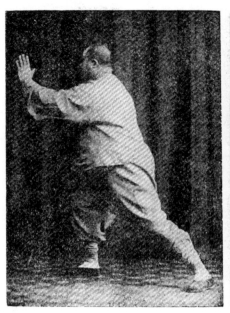

撇身捶

由前式。設敵人自身後脊背。或脅
間用手打來。我即將左足向右偏移
轉坐實。右足變虛。腰隨轉向正面
。右手同時即握拳。暫於左脅腋間
一駐。左手心朝上合護左額角。即
時右拳由上圈轉撇去。交敵之手由
右脅側間用沈勁疊住。同時左手由
左側。急向敵人面部擊去。則敵必
眼花失措矣。

二四

第 三 十 節　　　第 三 十 一 節

進步搬攔捶用法同上第十六節

單鞭同上第六節

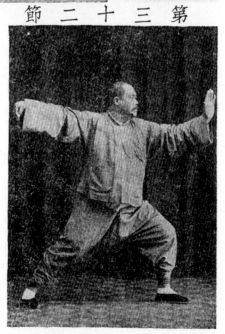

第 三 十 二 節

上步攬雀尾

攦擠按。參閱第三節第四節及第五節。

太極拳體用全書（虛白廬藏民國三十七年楊守中修訂再版）

雲手

由前勢。設敵人自前右側用右手擊我胸部。或脅部。我卽將右手落下。手心向裏。卽以我之腕上側。與敵之腕下相接。由左而上。往右旋轉。復翻下向左行。劃一大圓圈。如雲行空綿綿不絕。左手同隨落下。手心向下。隨往下向上翻

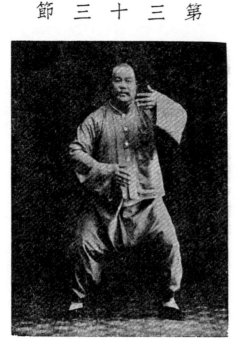

第三十三節

出。與右手用意同。身亦隨右手拗轉。眼神亦隨手腕看去。旋轉照應。右足往右側往左移動半步坐實。左足亦卽向左踏出一步。成一騎馬式。此時兩手上下正行至胸臍相對。則右脚又變虛。向左移入半步。則續行第二式。惟變化虛實交互旋轉時。萬不可露有凹凸斷續之意。此式之妙用。全在轉腰胯。然後可以牽動敵之根力。應手翻出。學者其細悟之。

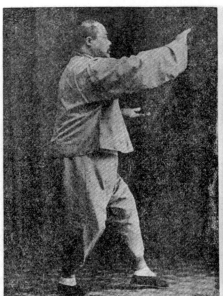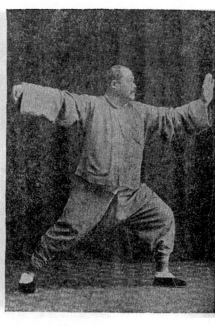

單鞭

同上第六節

高探馬

由單鞭式。設敵用左手。自我左腕
下繞過。往右挑撥。我隨將左手腕
略鬆勁。手心朝上。將敵腕疊住。
往懷內採回。如上圖。左腳同時提
回。腳尖着地。鬆腰含胸。右膝稍
屈坐實。同時急將右手由後而上圓
轉向前。往敵人面部。用掌探去。
眼前看。脊背略聳有探拔前進之意
。

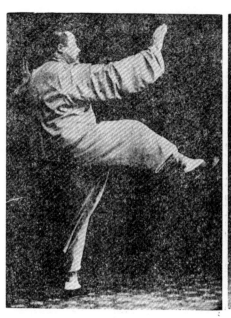
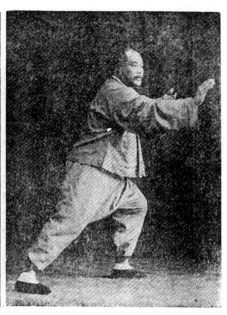

太極拳體用全書第一集

右分脚

由前勢。設敵人用左手。接我探出之右腕。我用右　手腕。壓住敵之左肘。垂肘沉肩。卽將敵左臂向左側擺回。同時左手粘住敵人左腕。手心向下暗施採勁。左脚同時向前左側邁去半步。坐實。腰向左斜倚。隨將右脚提起。脚尖與脚背。平直向敵人左脅踢去。同時兩手掌側立。向左右平肩分開。以稱分脚之勢。眼亦隨右手看去。含胸拔背。定力自足。則敵勢不能自支矣。

二八

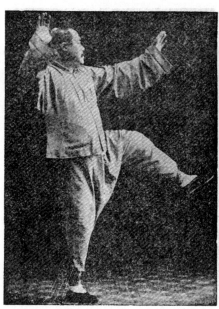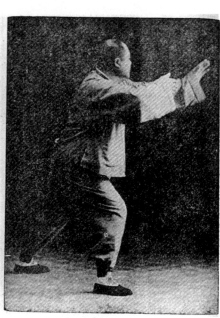

左分腳撅式

左分腳

與上右式同一用法。惟左右稍自移

易便是。

轉身蹬脚

由左分脚式。設敵人自身後用右手打來。我即將身向左正方轉動。含胸拔背。

鬆腰尤須虛靈頂勁。左腿懸提。隨

腰轉時。脚尖垂下。右脚立定時。

左脚即向敵腹部用脚跟蹬去。脚指

朝上。兩手隨腰轉動時。由外往內

合。隨左脚蹬出時。掌即向左右側

第 三 十 八 節

立。平肩分開。眼神隨左指尖望去。立定根力。則敵必應腿自仰矣。

太極拳體用全書第一集

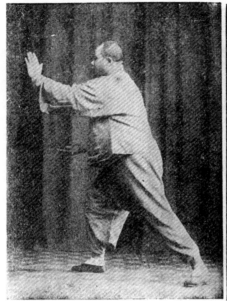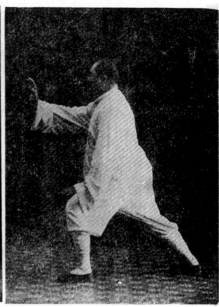

右摟膝同上　　　　左摟膝同上

太極拳體用全書（虛白廬藏民國三十七年楊守中修訂再版）

進步栽捶

由前式。設敵又用左腿踢來。我即用右手順敵腿勢由左摟去。則敵必往左仆。

我即將左足同時向前一步追去。屈膝坐實。右手隨握拳。向敵腰間或脚脛捶去皆可。是爲栽捶。其時右腿伸直。腰胯沉下成平曲形式。胸含。眼前看。尤須守我中土爲要。

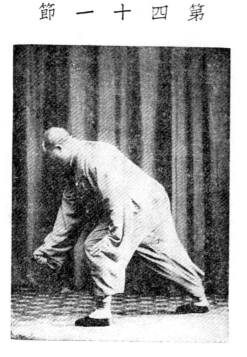

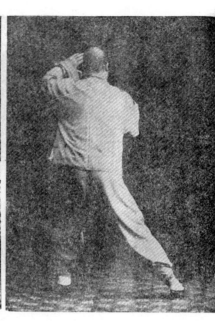
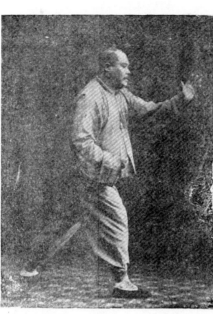

翻身撇捶

由前勢。設又有敵人自身後用拳擊來。我即將身由右往後翻轉。左脚坐實。右腿向前提起踏出半步。右拳同時提起。向後正面撇去。拳背向下沉。或將敵肘疊住。或暗用採勁皆可。左手同時隨右拳。向敵面部用掌搠去。以助右拳撇勢。身須隨即進展爲得勢也。

太極拳體用全書（虛白盧藏民國三十七年楊守中修訂再版）

167

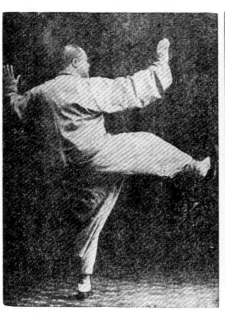

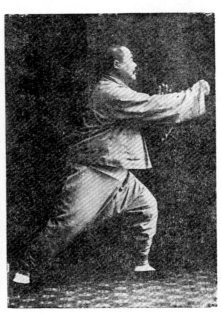

太極拳體用全書第一集

三四

進步搬攔捶

同上第十六節

右蹬腳

由前勢。設敵人用左手將我右臂向左推出。此時將我右腕順勢由敵人手腕下纏繞。自右往左捌開。兩手分開與腳相稱。腰胯沈下。眼神隨往前看。同時將右腳向正面蹬出。左腳尖同時向左稍轉。坐實。身亦隨往左轉入正面。

左打虎式

由前式。設敵人由左前方。用左手打來。我將右足落下。與左足並齊左右手隨向左側轉。左脚往後踏出。屈膝坐實。右足變爲虛。略成斜騎馬襠式。面向側正方。兩手同時盪拳隨落隨往左合。卽用右拳將敵左腕扼住。往左側下採。至與心部相對。左拳由左外翻上。轉至左額角旁。手心向外。急向敵人頭部。或背部打去。此式以退爲進。忽開忽合。意含凶猛。故謂打虎式也。

太極拳體用全書第一集

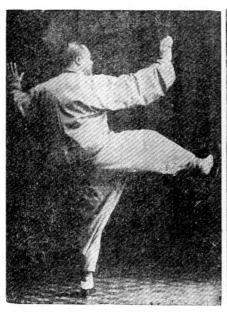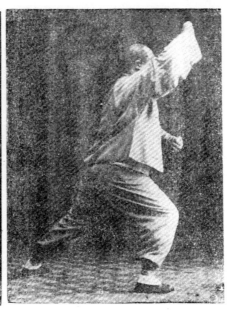

右打虎式

由前式。設敵人自後右側。用右手
打來。我即將右足提起。向右側邁
去。屈膝坐實。略成右跨馬式。腰
隨之往右側前方抑轉。左腿變虛。
兩拳同時隨往右圓轉。成右打虎式
。與左同一用法。希參用之。

回身右蹬腳

與第四十四節同。左右方向稍自移
易可也。

三六

雙風貫耳

由前勢。設敵人自右側。用雙手打來。我即將左腳尖稍向右移轉立定。右腳同

時向右側懸轉。膝上提。腳尖垂下

。身同時隨轉至左正隅角。速將兩

手背由上往下。將敵人兩腕往左右

分開疊住。隨將兩手握拳由下往上

。向敵人雙耳用虎口相對貫去右腳

同時向前落下變實。身亦略有進攻之意方可。

左蹬脚

由前式。設有敵人自左側脅部來擊。我急用左手將敵右手背粘住。由裏往外捌

第 四 十 九 節

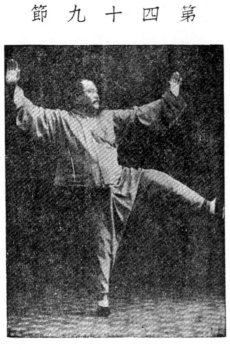

開。右足在原地向右微有移動。左

足同時往前提起。向敵脅腹部蹬去

。餘與轉身蹬脚同。

接前式。如有敵人從背後左側打來。我急將身往右後正面旋轉。左脚同時隨身

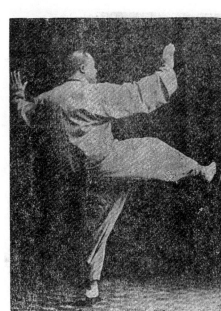

第 五 十 節

轉時收回往右懸轉。落下坐實。脚

尖向前。此時右脚尖爲一身旋轉之

樞機。兩手合收隨身至正面時。急

用右手腕。將敵肘腕粘住。自上而

下。向左捌出。右脚同時提起。向

敵脅腹部蹬去。左右手隨往前後分開。

第 五 十 一 節

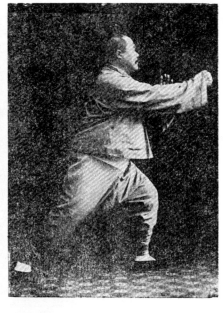

第 五 十 二 節

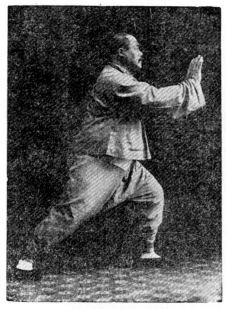

進步搬攔捶

同上第十六節

十字手

第 五 十 三 節

同上第十八節

四十

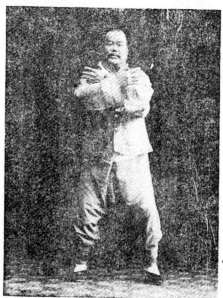

如封似閉

同上第十七節

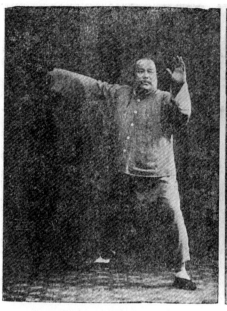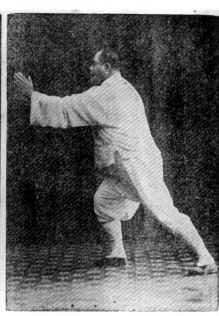

抱虎歸山

同上第十九節

斜單鞭

斜單鞭式。與上單鞭同。惟方向斜

向右前正隅二方向之間。故曰斜單

鞭。

野馬分鬃右式

由前式。設敵人自右側。用按式按來。我即將身向右轉。左足亦向右移動。右足脚跟鬆同。脚尖虛點地。隨用右手將敵左右腕黏住。略往左側一鬆。用左手捌其右手腕。同時急上右足。屈膝坐實。左足伸直。隨用右小臂向敵腋下分去。則其根力爲我拔起。身即向後傾仰矣。此時左手亦須稍從後分開。用沉勁以稱右手之勢。

節八十五第　　節七十五第

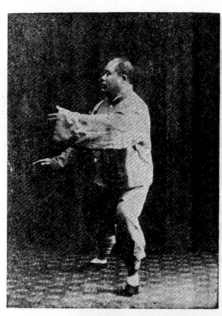 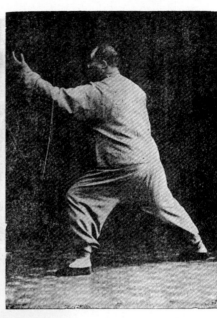

野馬分鬃左式

用意與右式同。方向稍自改易。

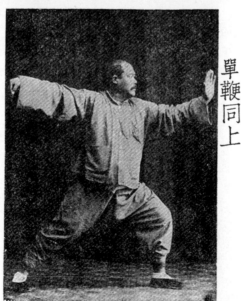

攬雀尾同上

單鞭同上

第五十九節

太極拳體用全書（虛白廬藏民國三十七年楊守中修訂再版）

玉女穿梭

由單鞭式。設敵人從後右側。用右手自上打下。我即將身隨左脚同向右方翻轉。右脚隨即提回。落在左脚前。脚尖側向右分開坐實。左手收回。合於右手腋下。隨即護繞右大臂。穿過右肘。即用掤勁。向左前隅角上翻去。將敵之手腕掤起。左脚同時前進。屈膝坐實。右脚伸直。右手即變爲掌。急從左肘下穿出。衝向敵之胸脅部擊去。未有不跌。此式左右手相穿。忽隱忽現。捉摸不定。襲乘其虛。故曰玉女穿梭。以喻其勢之巧捷也。

第六十節

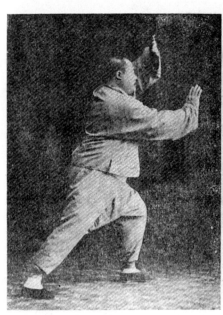 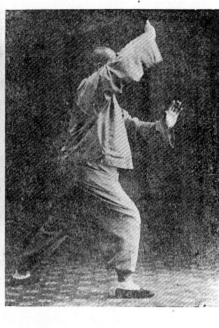

玉女穿梭二

接前式。如敵人由身後右側。用右
手劈頭打來。我卽將左脚往裏稍轉
。右脚同時向後右側踏出一步。屈
膝坐實。身隨向後往右拗轉。左脚
變虛。急用右腕由敵右臂外粘住。
往上右側掤起。隨將左手向敵右脅
按去。餘同上式。

玉女穿梭三

接前式。如敵從左側用左手擊來。
我卽將右脚尖稍向右分開坐實。左
脚提向左隅角踏出坐實。手法與上
第一式同。

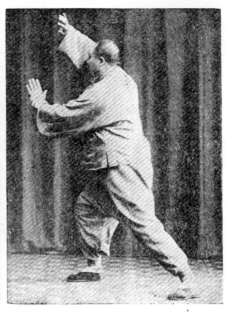

節三十六第

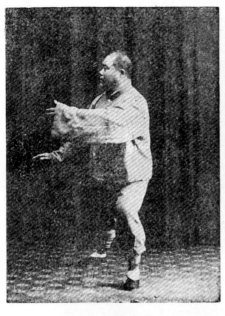

節四十六第

四六

玉女穿梭四

此式與上第二式同。惟玉女穿梭之方向。正式在四隅角。萬不可錯誤也。

第六十五節

單鞭式

同上第六節

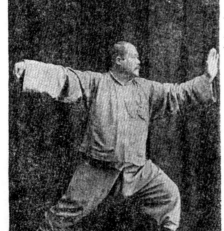

攬雀尾同上

第六十六節

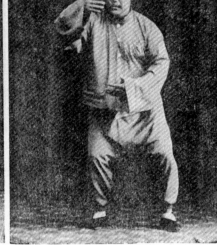

第六十七節

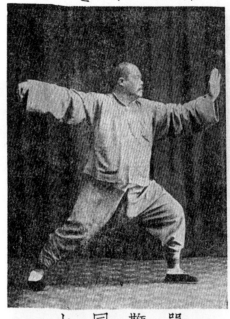

單鞭同上

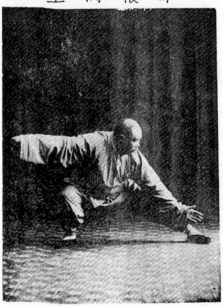

雲手

說明與用法同上

單鞭下勢

由單鞭已出之左手。單鞭之左手時。如敵人以右手握住我左手腕。或敵用左手推我胸前。或用力握住我左手時。即將我左手稍向外右分開。往後坐下。左手往左側下採。彼之力往左來。我急用圓活勁收回胸前。將敵與腰胯同時坐下。左右腿將敵擊時用採。亦可將右腿稍向右收回。將胸前與腰胯同時坐下。右腿蓄我之氣勢而蓄我之氣。

金雞獨立右式

第 六 十 八 節

由上式。如敵人往回搜其力。我即順勢將身向前上攢起。右腿隨之提起。用足尖向敵腹部踢去。右手隨之前進。屈肘。指尖朝上。以閉敵人之左手此時左腳變實。穩立。右手隨進時

。或牽制敵人左右手亦可。不必拘執。

四八

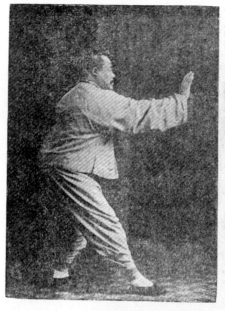

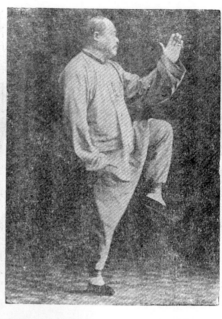

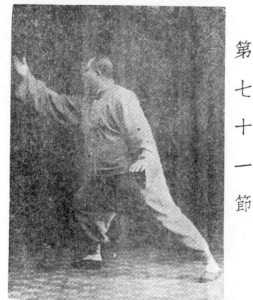

金雞獨立左式

由右式。設敵人用右拳打來。我右手
沉下。速起左手托敵肘。提左腿。與
右式同。

第七十一節

斜飛式

用法同上第二十三節

倒攆猴同上第二十一二十二兩節

第 七 十 二 節　　　第 七 十 三 節

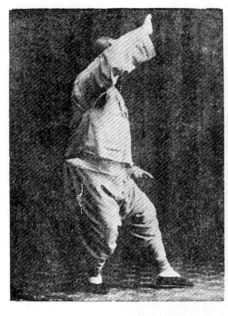

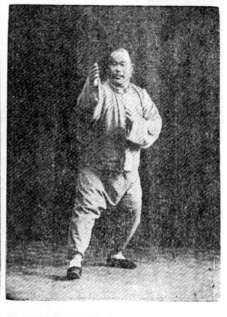

提手

同上第七節

第 七 十 四 節

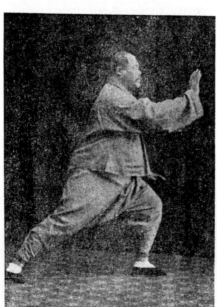

摟膝拗步

同上第九節

白鶴晾翅同上第八節

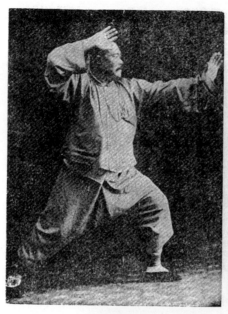 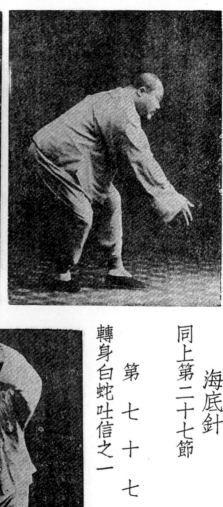

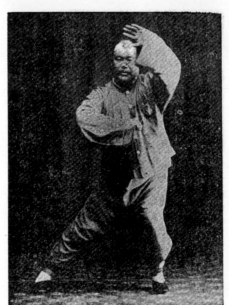

海底針

同上第二十七節

轉身白蛇吐信之一

第七十七節

扇通背

同上第二十八節

太極拳體用全書第一集

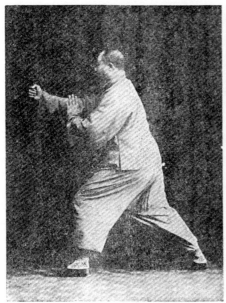

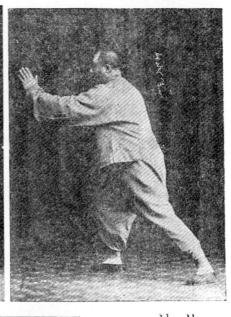

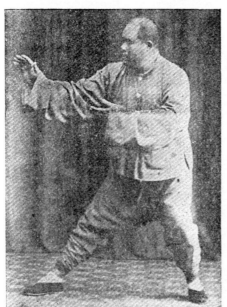

轉身白蛇吐信

此式略與撇身捶同。惟第二式變掌用法。惟在手掌加沉勁耳。

第 七 十 九 節

攬雀尾同上

搬攔捶

同上第三十節

五二

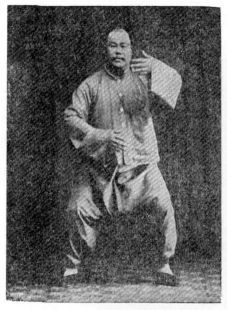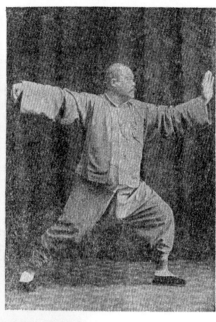

太極拳體用全書第一集

單鞭式同上

第八十二節
單鞭同上

雲手同上

五三

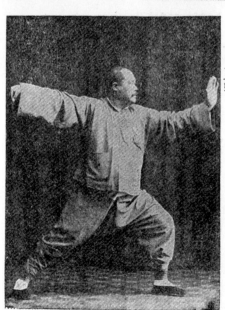

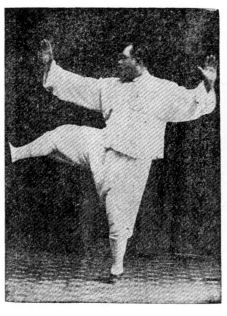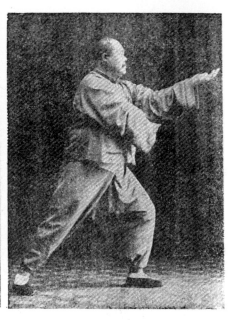

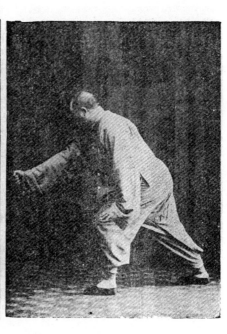
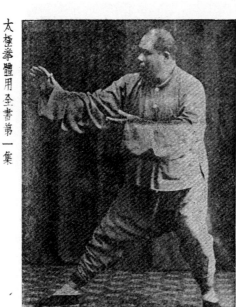

太極拳體用全書第一集

進步指襠捶

接前式。如敵人往回撤手時。我卽
將右足落下。同時左足前進。屈膝
坐實。在此時設敵人再用右足自下
踢來。我急用左手。將敵右足往左
膝外摟開。左手隨卽握拳向敵襠部
指去。身微向前俯。

上步攬雀尾同上

太極拳體用全書（虛白廬藏民國三十七年楊守中修訂再版）

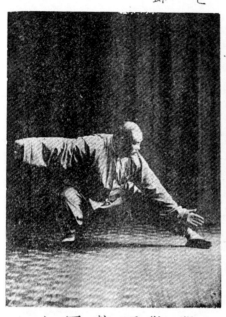

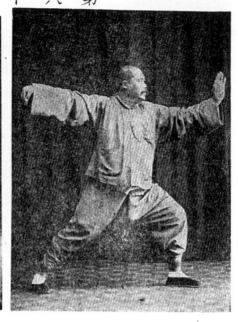

單 鞭 下 勢 同 上

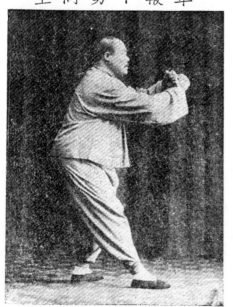

單鞭

同上第六十七節

上步七星

由前式。設敵人用右手自上劈下。我卽將身向左前進。兩手變拳。同時集合交叉。作七字形。手心朝外掤住。向敵胸部用拳直擊亦可。

第八十八節

退步跨虎

由前式。設敵人用雙手按來。我卽將兩腕粘在敵之兩腕裏。左手往左側下方捌

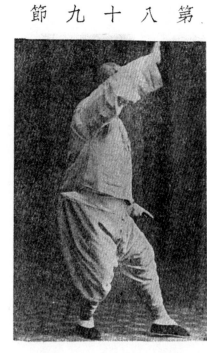

開。右手往右側上方黏起。兩手心隨向外翻。右脚隨往後退一步。落下坐實。腰隨往下沉勁。左足隨之提起。脚尖點地。遂成跨虎形。使敵全身之力皆落空。此時則敵雖猛

如虎。略一轉動。便受我制矣。

太極拳體用全書（虛白廬藏民國三十七年楊守中修訂再版）

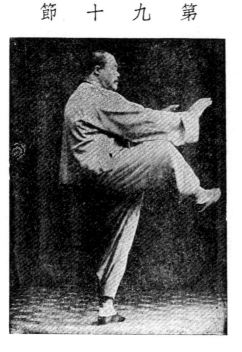

第 九 十 節

轉身擺蓮

由前勢。設又有敵人。自我身後用右手打來。前後應敵於萬急時。我卽將右脚就原地。向右後方懸起左脚隨身旋轉。同時以兩手及左腿用旋風勢。以手脚向敵上下部刮去。復轉至原位時。緊將敵右肘腕粘住。隨繞敵之腕裏。往左用攦帶捌抽回。急用右脚背向敵胸脅部。用橫勁踢去。脚過似疾風擺盪蓮葉。所謂柔腰百折若無骨。撒去滿身都是手。此功之奧妙。非淺學者所可領略也。

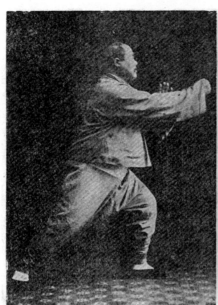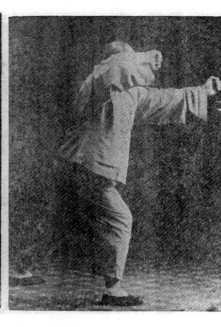

彎弓射虎

由前式。設敵人往回撤身時。我即
將左右手隨敵之手粘去。復繞過敵
之手腕間。向右側旋轉。握拳從左
隅角擊去。左手同時沉在敵右肘部
擊去。右腿隨往右落下坐實。右手
輒向敵胸部擊去。皆要蓄其勢。腰
下沉勁。略如騎馬襠式。左脚變虛
。如成射虎彎弓之勢也。

進步搬攔捶

同上第十六節

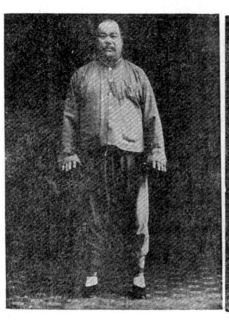

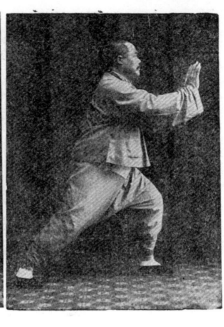

如封似閉

同上第十七節

合太極式

由如封似閉。變十字手。兩手分左

右下垂。手心向下與起勢式同。是

名合太極。此爲一套拳終了之時。

學者尤不可忽略。合太極者。合兩

儀。四象。八卦。六十四卦。而仍

歸於太極。卽收其心意氣息。復全

歸於丹田。凝神靜慮。知止有定。

不可散失。以免貽笑大方也。

六十

推手

太極拳以練習推手爲致用。學推手則即是學覺勁。有覺勁則懂勁便不難矣。故總論所謂由懂勁而階及神明。此言即根於推手無疑矣。

式挷一

下圖挷。攦。擠。按。四式。即黏。連。貼。隨。舍己從人之定步推手。此圖即兆清與大兒振銘合攝。

挷法向外。駕禦敵人之按手。使不得按至胸腹貼近。故曰挷。此挷字取意。與說文釋義稍異。挷之方式。如圖。左右同其用法。最忌板滯。又忌遲重。板者。不知自己之運動。滯者。不知敵人之取舍。既不知己。又不知彼。則不成其爲推手矣。遲重者。必以力禦人。便成死手。非太極家之所取也。必曰挷者。黏也非抗也。手向外挷。意欲黏回。又不使己之挷手與胸部貼近。得化勁全賴轉腰。一轉腰則我之挷勢已成矣。

擺者。連着彼之肘與腕。不抗不採。因彼伸臂襲我。我順其勢而取之。是收回

意謂之攦。此字義又與說文不同。乃拳術家之專用名詞也。其方式。即攦法轉

二 攦 式

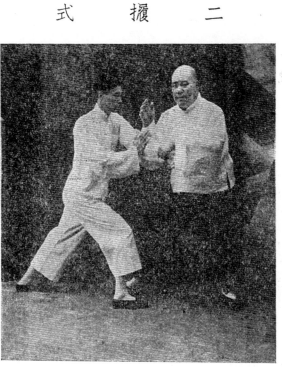

腰加上一手連着彼之肘節間。如

上圖。被攦者須本舍已從人。亦

須知有舍人從己之處。被攦覺其

手加重。便可乘之以靠。或覺其

攦勁。忽有斷續。則急舍其一邊。而襲以擠可也。

擠者。正擺與式相反。擺則誘彼敵之按勁。使其進而入我陷阱而取之。必勝矣

。設我之勁力。先為彼所覺。則彼進勁必中斷。而變為他式。則我之擺勢失效

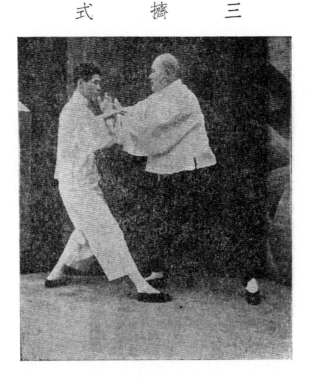

三　擠　式

定。有先覺。急空其擠勁。則便成其按勢矣。

。則不可不反退為進。用前手側

採其肘。提起後手。加在前手小

臂內便乘勢擠出。則彼倉猝變化

之中。未有不失其機勢。而被我

擠出矣。被擠者須於變化中能鎮

按者。因擠式不得其機勢。便將右手。緣彼敵之左肘外廉轉上。仍成攦式攦回

。如攦又不得勢。則翻右手。以手心按彼左肘節上抽出。左手又以手心按彼左

腕上。是謂之按。按之轉復爲掤

。掤攦擠按。終而復始。輪轉不

息。此謂練習黏連貼隨之意也。

以上四式。變化無窮。筆難縷述

。望學者幸細心領會。於單人功

四　按　式

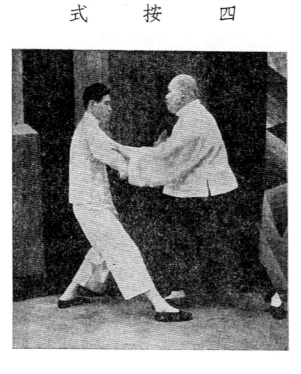

架上之說明。詳爲參悟便易入門也。

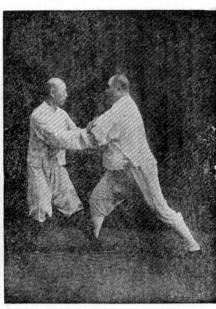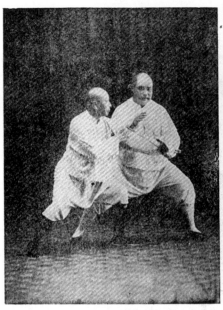

大攦式圖解

掤式。甲爲掤。乙爲按。

攦式。甲左手爲採。右爲截。合其
式爲挒。乙爲靠。

第四節　　第三節

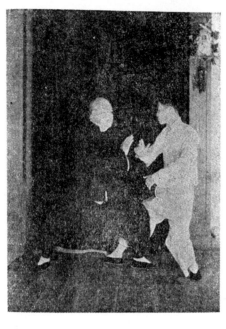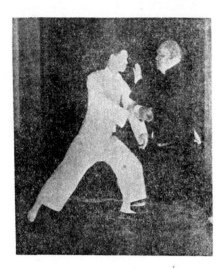

採式。甲左採而變爲閃。右仍爲切
截。乙以左肘摺住。

擠式。甲擠而爲靠。乙復變爲採挒
也。與第二節。姿勢同。

大擺四隅推手解

四隅推手者。即大擺之方位。向四隅角轉換。與合步推手之四正方向不同。合步推手與大掤一粁謂之四正四隅。此即八卦之方位。所謂乾巽坎離。震兌艮坤。在推手中。即所謂掤擺擠按。採挒肘靠。大擺起式兩人向南北或東西對立。作雙搭手式。甲照第一節圖式。是以掤勁化乙之按勁。走左肘。翻左腕。握乙之左腕是爲採。右手不動即爲勾截。一變便爲挒。挒者即撤開乙之左肘。向乙領際以掌斜擊去。其步法即以第一圖前脚實而變虛。稍向前移進。後脚變實。前脚虛。如第二圖。即擺式之變用。甲爲採。乙爲靠。即如第二節。至第三圖。爲採閃式。甲放棄左手採勁。而變爲閃。閃者以掌向乙面部作伺擊狀。步法皆未動。即如第三節。待乙起左手。退左脚與右脚一並。急復將左脚又向左隅角後退却一步。翻身後脚坐實。復以右手擺甲左手。以左手採甲右手時。甲即

隨乙之第一步退却時。甲卽追上一步。將左後脚提與前脚暫並。卽乙復進第二步時。甲急移右脚向右前隅角進一步。卽急將左脚插進乙之襠中。卽加以左肩貼近乙之右臂靠去。是爲進者三步。退者二步。中間有一步須兩脚並齊之後換步上去而成第四節。卽如第四圖。第四圖與第二圖姿勢同。甲乙攻守勢一更易也。一再輪轉。繼續推下。與第三圖換步同。故不再贅。四隅卽依次轉去便是。此爲大攦之採挒肘靠。四手已具矣。惟此四手無一手非用法。手手皆可發勁。希學者幸細心按圖揣摩。自有會心之處也。

太極拳論

一舉動周身俱要輕靈。尤須貫串。氣宜鼓盪。神宜內斂。無使有缺陷處。無使有凸凹處。無使有斷續處。其根在脚。發於腿。主宰於腰。形於手指。由脚而腿而腰。總須完整一氣。向前退後。乃能得機得勢。有不得機得勢處。身便散亂。其病必於腰腿求之。上下前後左右皆然。凡此皆是意。不在外面。有上卽有下。有前則有後。有左則有右。如意要向上。卽寓下意。若將物掀起而加以

挫之力。斯其根自斷。乃壞之速而無疑。虛實宜分清楚。一處有一處虛實。

處處總此一虛實。周身節節貫串無令絲毫間斷耳。

長拳者。如長江大海。滔滔不絕也。掤攦擠按。

左顧右盼中定。此五行也。掤攦擠按採挒肘靠。

震兌艮。四斜角也。進退顧盼定。卽金木水火土也。合之則爲十三勢也。

原注云。此係武當山張三峯祖師遺論。欲天上豪傑延年益壽。不徒作技藝之末

也。

明王宗岳太極拳論

太極者無極而生。陰陽之母也。動之則分。靜之則合。無過不及。隨曲就伸。

人剛我柔謂之走。我順人背謂之黏。動急則急應。動緩則緩隨。雖變化萬端。

而理爲一貫。由着熟而漸悟懂勁。由懂勁而階及神明。然非功力之久。不與豁

然貫通焉。虛靈頂勁。氣沈丹田。不偏不倚。忽隱忽現。左重則左虛。右重則

右杳。仰之則彌高。俯之則彌深。進之則愈長。退之則愈促。一羽不能加。蠅

蟲不能落。人不知我。我獨知人。英雄所向無敵。蓋皆由此而及也。斯技旁門甚多。雖勢有區別。概不外乎壯欺弱。慢讓快耳。有力打無力。手慢讓手快。是皆先天自然之能。非關學力而有為也。察四兩撥千斤之句。顯非力勝。觀耄耋能禦眾之形。快何能為。立如平準。活似車輪。偏沉則隨。雙重則滯。每見數年純功。不能運化者。率自為人制。雙重之病未悟耳。欲避此病。須知陰陽相濟。方為懂勁。懂勁後。愈練愈精。默識揣摩。漸至從心所欲。本是捨己從人。多誤舍近求遠。所謂差之毫釐。謬以千里。學者不可不詳辨焉。是為論。

十二勢行功心解

以心行氣。務令沉着。乃能收斂入骨。以氣運身。務令順遂。乃能便利從心。精神能提得起。則無遲重之虞。所謂頂頭懸也。意氣須換得靈。乃有圓活之趣。所謂變轉虛實也。發勁須沉着鬆淨。專主一方。立身須中正安舒。支撐八面。行氣如九曲珠。無往不利。(氣遍身軀之謂)運勁如百煉鋼。無堅不摧。形如搏免之鵠。神如捕鼠之貓。靜如山岳。動如江河。蓄勁如開弓。發勁如放箭。

曲中求直。蓄而後發。力由脊發。步隨身換。收卽是放。斷而復連。往復須有摺疊。進退須有轉換。極柔軟。然後極堅剛。能呼吸。然後能靈活。氣以直養而無害。勁以曲蓄而有餘。心爲令。氣爲旗。腰爲纛。先求開展。後求緊湊。乃可臻於縝密矣。

十三勢歌

十三勢來莫輕視。命意源頭在腰際。變轉虛實須留意。氣遍身軀不少滯。靜中觸動動猶靜。因敵變化示神奇。勢勢存心揆用意。得來不覺費功夫。刻刻留心在腰間。腹內鬆淨氣騰然。尾閭中正神貫頂。滿身輕利頂頭懸。仔細留心向推

又曰。彼不動。己不動。彼微動。己先動。勁似鬆非鬆。將展未展。勁斷意不斷。又曰。先在心。後在身。腹鬆氣沈入骨。神舒體靜。刻刻在心。切記一動無有不動。一靜無有不靜。牽動往來氣貼背。而斂入脊骨。內固精神。外示安逸。邁步如貓行。運勁如抽絲。全身意在精神。不在氣。在氣則滯。有氣者無力。無氣者純剛。氣若車輪。腰如車軸。

求。屈伸開合聽自由。入門引路須口授。功夫無息法自修。若言體用何為準。

意氣君來骨肉臣。想推用意終何在。益壽延年不老春。歌兮歌兮百四十。字字

真切意無遺。若不向此推求去。枉費工夫貽歎息。

打手歌

掤攦擠按須認真。上下相隨人難進。任他巨力來打吾。牽動四兩撥千斤。引進

落空合即出。黏連貼隨不丟頂。

中華民國二十三年二月初版
中華民國三十七年十月再版

太極拳體用全書第一集

著　者　　廣平楊澄甫

校　者　　永嘉鄭曼青
　　　　　吳江黃景華

重刊者　　廣平楊守中

承印者　　中華書局

書名：太極拳體用全書（原版二種）附《參拜楊家墓地、拜訪楊振國先生記》

系列：心一堂武學‧內功經典叢刊

作者：楊澄甫原著　心一堂編

責任編輯：陳劍聰

出版：心一堂有限公司

通訊地址：香港九龍旺角彌敦道610號荷李活商業中心十八樓05-06室

深港讀者服務中心：中國深圳市羅湖區立新路六號羅湖商業大廈負一層008室

電話號碼：(852) 90277120

網址：publish.sunyata.cc

電郵：sunyatabook@gmail.com

網店：http://book.sunyata.cc

淘宝店地址：https://shop210782774.taobao.com

微店地址：https://weidian.com/s/1212826297

臉書：https://www.facebook.com/sunyatabook

讀者論壇：http://bbs.sunyata.cc

版次：二零二零年六月初版

平裝

定價：港幣　　二百八十元正

　　　新台幣　一千二百八十元正

國際書號　978-988-8583-24-9

版權所有　翻印必究

心一堂微店二維碼

心一堂淘寶店二維碼

香港發行：香港聯合書刊物流有限公司

地址：香港新界大埔汀麗路36號中華商務印刷大廈3樓

電話號碼：(852)2150-2100　傳真號碼：(852)2407-3062

電郵：info@suplogistics.com.hk

台灣發行：秀威資訊科技股份有限公司

地址：台灣台北市內湖區瑞光路七十六巷六十五號一樓

電話號碼：+886-2-2796-3638　傳真號碼：+886-2-2796-1377

網絡書店：www.bodbooks.com.tw

台灣秀威書店讀者服務中心：

地址：台灣台北市中山區松江路二〇九號1樓

電話號碼：+886-2-2518-0207　傳真號碼：+886-2-2518-0778

網址：www.govbooks.com.tw

中國大陸發行 零售：深圳心一堂文化傳播有限公司

地址：深圳市羅湖區立新路六號羅湖商業大廈負一層008室

電話號碼：(86)0755-82224934